超素描教室

簡易學習法

序言

　　有人說素描是只要不斷地畫就可以學得好，其實這樣的作法未必能夠精進素描的功力。倘若對物體的觀察與解析度不夠徹底的話，盲目的圖鴉，只不過徒增圖畫紙的用量罷了！

　　在著手學習素描之前，必須先認識許多的有關物體的觀察法和解析法，而這些都是我們從由立體角度來透視素描對象，漸進到以具體方式來呈現物體的線條、色調、深度及空間時非常重要的概念。若能在這樣的基礎下反覆練習，相信必能掌握素描的要領。

　　素描的第一步，就從徹底了解物體的觀察與解析方法開始吧。

目 次

素描的兩種訴求

素描追求的重點在於透過線條與明暗色調的運用,將存在於空間中的立體物象置換到紙上。物體的線條與明暗是依據何種序列互相延伸與交錯的?而將其所衍生的錯覺感表現出來的就是素描。表現的重點大致可區分為二,一是捕捉對象物形體上的

[表現立體形態感的素描]

運用觸摸的概念來掌握表面的凹凸變化。使用鉛筆。

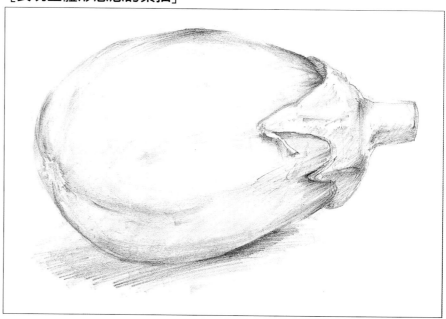

透過實際觸摸來確認對象物的立體形態的變化。使用鉛筆。

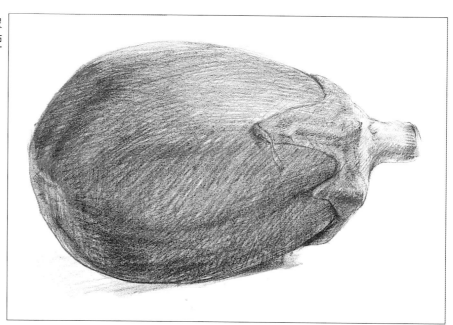

構造，以立體感的表現為訴求的素描。另一個是透過明暗來表現物體的原色調與陰影的素描。這兩種方式原是密不可分的，但由於訴求的不同，導致手法迴異而使得結果出現極大的差異。

[表現原色調與陰影的素描]

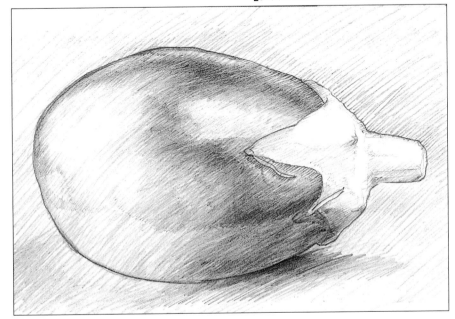

以輪廓線掌握對象物的形態之後，再利用斜線來表現明暗的變化。使用鉛筆。

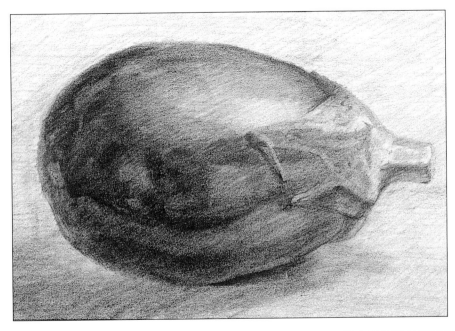

將對象物的原色調置換成以鉛筆色調來表現的素描。使用鉛筆。

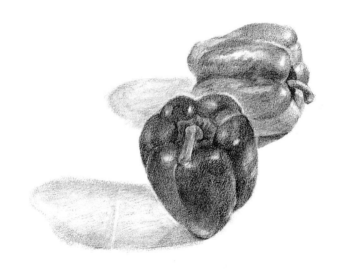

第1章
素描入門

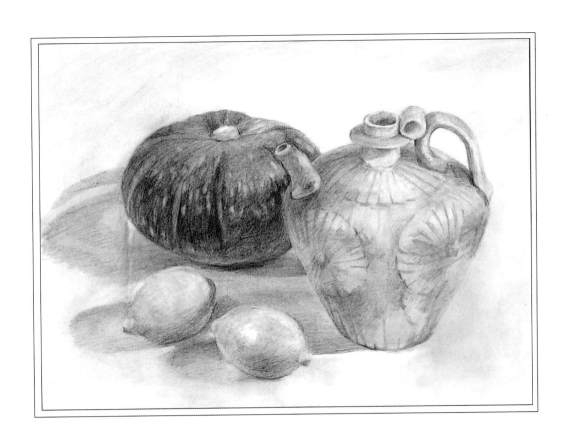

素描的準備

只要準備一支鉛筆和一張紙，隨時都可以開始畫素描。至於畫材方面，
則各有各的表現風味。為了初次接觸素描的人，筆者在此先將素描
的基本準備工作做一番說明。讀者大可不必將這些準備工作
看得過於繁複，最重要的是要保持一種輕鬆的態度，
本著只要一支鉛筆及一張紙即可開始的心態來
接觸素描。

[素描簿]

素描的紙張使用以普通圖畫紙彙
集成冊的素描簿較為方便。紋理
愈細的圖畫紙，無論是鉛筆或是
炭筆均較容易上色，而且即使以
橡皮擦擦拭也不易損壞紙面。尺
寸方面最好選用8開以上的素描
簿，由於是剛開始畫，若所使用
的素描簿太小，畫成的圖像會過
於零碎。

　以厚封面裝釘成冊的素描簿可以當作墊板來用，不
　論手拿或是立在畫架上畫，均很方便。

[木炭紙]

在畫炭筆素描時需使用專用的木
炭紙。由於這類紙張的紋理較
粗，因此木炭的付著狀態會優於
一般的圖畫紙。木炭紙的尺寸固
定為65x50公分，畫時可先將畫
板墊在紙張下方再架於畫架上，
可使用鉛筆或炭筆來作畫。

當炭筆素描完成時，一定要記得
噴上固定液加以固定。為了避免
畫面因磨擦而受損，無論使用鉛
筆或炭筆畫成的素描，最好都能
噴上固定液。

固定液

用夾子固定

木炭紙

畫板

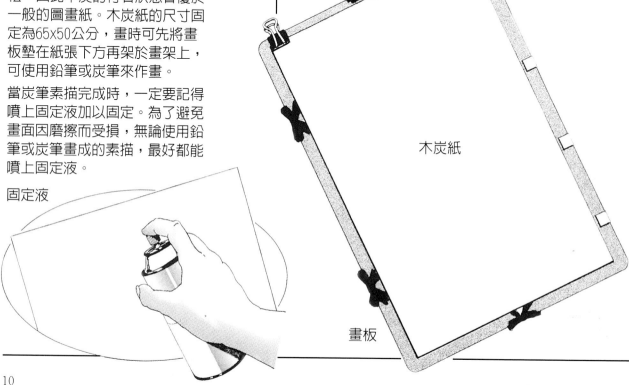

[素描簿與素描對象間的關係]

素描簿或畫板可直接托在手上或是置於膝蓋上作畫，重點在於當眼睛注視對象物時焦點不可游移。畫者與畫面以及對象物間的位置關係必須呈一直線。

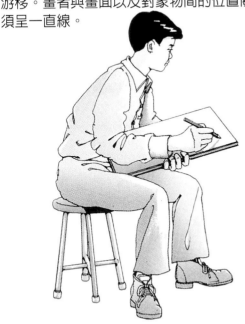

將器皿與水果置於桌上當作素描主題時，同時要將背景也設定好。初學者面對空蕩的空間與背景難免會有不知從何下手之感。

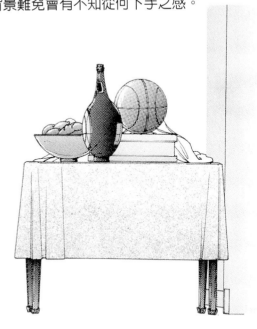

[畫架與素描對象間的關係]

當素描簿或畫板固定好了之後，就不可任意晃動頭部，這時僅能透過眼睛來觀察素描對象與畫面的狀況。畫面相對於畫者與對象物連成的直線，最好保持在45度~90度的角度。此外，畫架應放置在方便自己動作且不會遮住對象物的位置上。

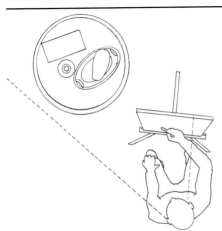

畫面與畫者間的視線相對於對象物最好保持在45～90度的角度。

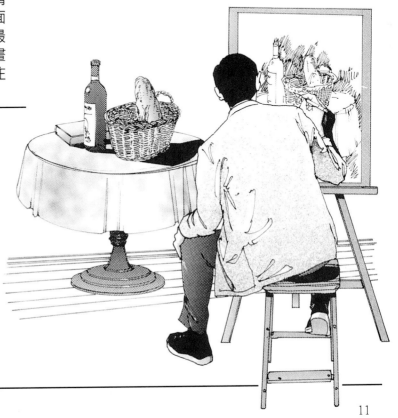

鉛筆的色調

鉛筆是素描最常使用的繪畫工具，它是剛開始接觸素描的新手用來表現物體的線條或色調最方便的畫材。鉛筆的筆芯具有硬度，其中H系列的硬度較高，而B系列的較軟。剛開始畫時最好先準備H、HB、2B、4B的鉛筆使用。

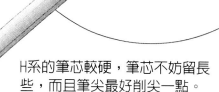

[削鉛筆的方法]

由於B系列的鉛筆筆芯較軟容易斷裂，因此削時所留的長度最好比H系的短些。

H系的筆芯較硬，筆芯不妨留長些，而且筆尖最好削尖一點。

[色調的表現方式，使用B系鉛筆]

以線條的粗密來表現明暗。線條愈密，顏色愈暗。

推散線條的色調。將鉛筆放斜之後塗色。

以交叉線條的方式來表現明暗。線條愈密暗度愈深。

在已上色的畫面上重疊線條。

炭筆的色調

炭筆是一種將木炭粉定型成筆芯狀的與鉛筆類似的畫材，它同時兼具了鉛筆與炭條的特徵。依據炭芯的硬度又可分成2B、6B型的炭筆，以及外層標有硬、中硬、軟的捲紙型炭筆。炭筆是就算使用硬筆芯的炭筆作畫感覺仍然十分柔軟。本畫所使用的是捲紙型的硬炭筆。

[鉛筆的削法]
由於炭筆較鉛筆容易斷裂，因此筆芯不宜削得太長。

[色調的表現方式、使用硬炭筆]

以線條的粗密來表現明暗。線條愈密，顏色愈暗。

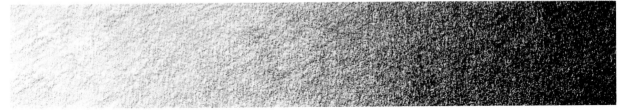

推散線條的色調。將炭筆斜放之後塗色。

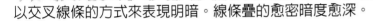

以交叉線條的方式來表現明暗。線條疊的愈密暗度愈深。

在已上色的畫面上重疊線條。

炭條的色調

炭條由於上色與擦拭都很容易，因此也是美術學校素描實習課程中最常使用的繪圖工具。擦拭容易，同時也意味著炭條具有不易附著於紙張的缺點，不過由於可反複擦去畫錯的形狀或色調，就這點而言，炭條可說是非常適合初學者使用的畫材。由於它是一種兼具了優缺點的畫材，剛開始使用時或許會因畫得不順，而感到不耐煩，但還是要先從習慣它開始。紙張方面則選擇紋路較粗的木炭紙。

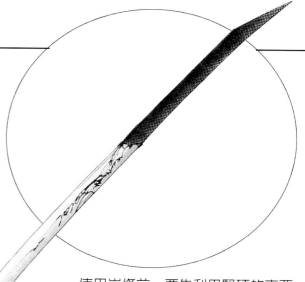

使用炭條前，要先利用堅硬的東西將它的前端磨成斜而尖的形狀。

[明暗的表現方式]

以線條的粗密來表現明暗。線條愈密，顏色愈暗。

線條交叉的明暗表現。線條重疊愈密暗度愈深。

推散線條的色調。利用筆端的斜面來塗抹。

在已上色的畫面上重疊線條。

強調色調的輔助畫材的使用方法

橡皮擦或軟橡皮擦，並非只用來擦去畫錯的線條而已，同時可用來修飾
已畫好的線條與色調，讓畫面變得更柔和，或利用擦白的方式來表現畫
面中最明亮部份，因此它被當成一種強調明暗的輔助畫材。

[橡皮擦]

可隨意切成細條狀，或切平，切細，是一種非常
方便的畫材。無論是利用鉛筆，炭筆或炭條來
畫，它的使用方法都一樣。

[用紙筆暈色]
紙筆是一種利用紙張壓製而成筆端像鉛筆一樣削
成尖形的畫材。可用來推散線條與明暗，製造暈
染效果。

使用美工刀將髒的部份削去使露出新的筆尖。

將橡皮擦斜切，用來表現細部的明度或最亮
點。

揉成方便使用的形狀，往要表現柔和的部份按
押。也可將前端搓細將細部擦出亮度

利用紙筆將色調較強烈的部份推散，製造中間
色。

盒形的描繪 –立方體呈現的色調變化

剛開始先從盒形物體的描繪著手。我們可以發現盒形物是由水平面與垂直面所構成的立方體。將這個立方體擺在能夠同時看得見三個面的位置上，然後瞇上眼睛，這時眼前的物體會呈現出『明亮、中間、暗』三種不同的明暗度，接著就從學習掌握這樣的明暗變化開始畫起。

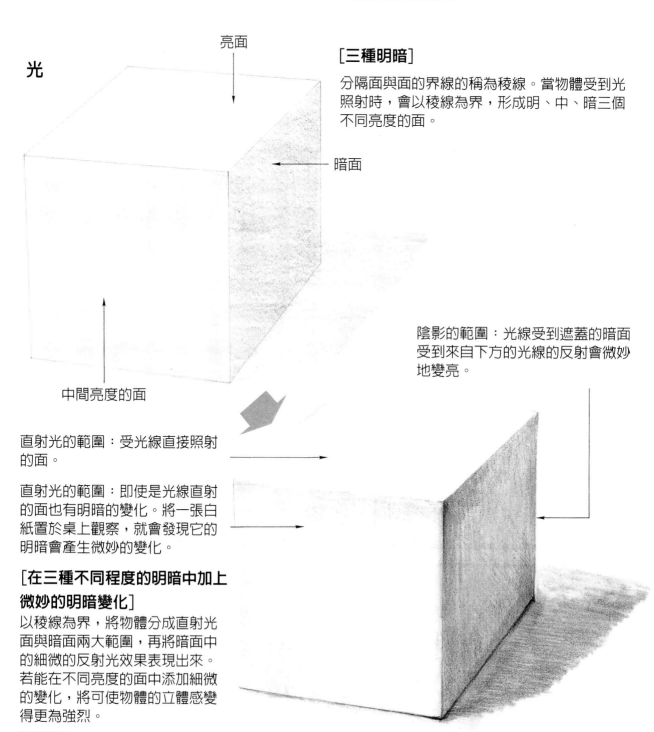

光

亮面

中間亮度的面

暗面

[三種明暗]

分隔面與面的界線的稱為稜線。當物體受到光照射時，會以稜線為界，形成明、中、暗三個不同亮度的面。

陰影的範圍：光線受到遮蓋的暗面受到來自下方的光線的反射會微妙地變亮。

直射光的範圍：受光線直接照射的面。

直射光的範圍：即使是光線直射的面也有明暗的變化。將一張白紙置於桌上觀察，就會發現它的明暗會產生微妙的變化。

[在三種不同程度的明暗中加上微妙的明暗變化]

以稜線為界，將物體分成直射光面與暗面兩大範圍，再將暗面中的細微的反射光效果表現出來。若能在不同亮度的面中添加細微的變化，將可使物體的立體感變得更為強烈。

紅茶盒的描繪

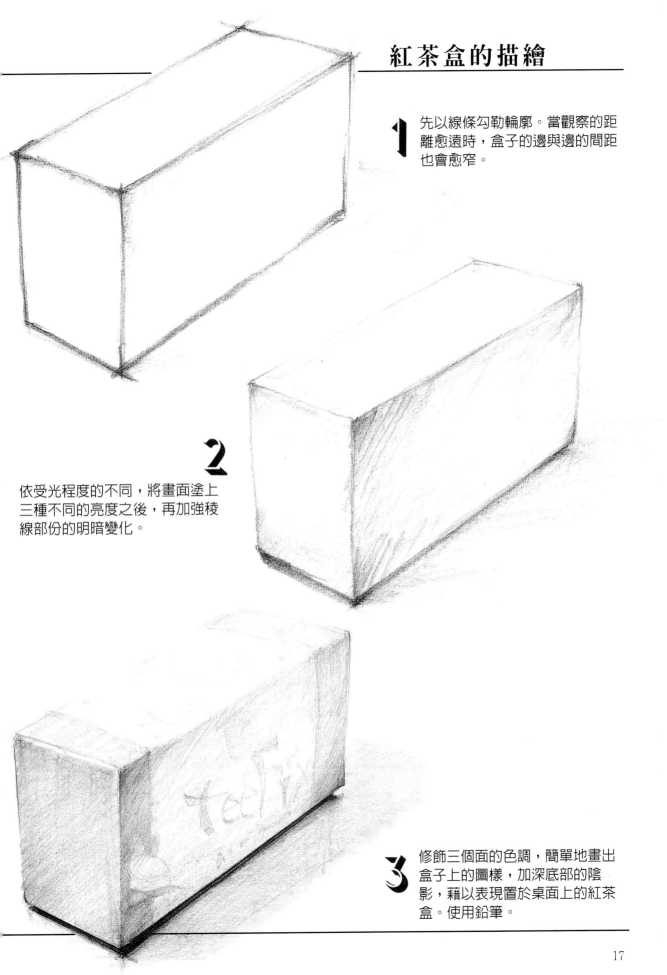

1 先以線條勾勒輪廓。當觀察的距離愈遠時，盒子的邊與邊的間距也會愈窄。

2 依受光程度的不同，將畫面塗上三種不同的亮度之後，再加強稜線部份的明暗變化。

3 修飾三個面的色調，簡單地畫出盒子上的圖樣，加深底部的陰影，藉以表現置於桌面上的紅茶盒。使用鉛筆。

盒形的解析－捕捉隱藏的結構

立體物中某些基本結構是被隱藏著的，在繪畫時若忽略了這些隱藏結構，畫成的物體將會顯得生硬而不自然。描繪時可利用虛線來確定物體內側與接地面等這些隱形部份的形狀，以充份掌握盒子的形體與構造。

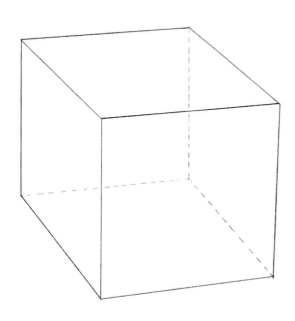

[意識到隱藏部位的形狀]

設想實際上看不見的線條與深度以確實掌握物體的立體感。雖然運用透視圖法來畫，但消失點與地平線可以不必區隔地那麼清楚。

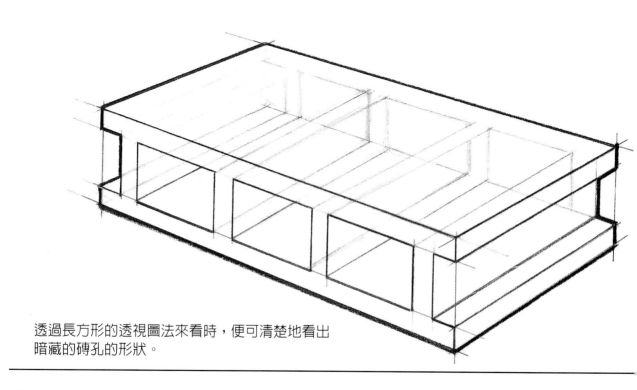

透過長方形的透視圖法來看時，便可清楚地看出暗藏的磚孔的形狀。

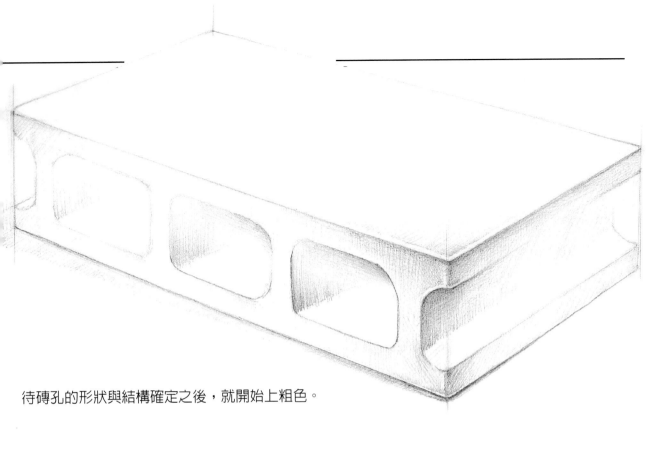

待磚孔的形狀與結構確定之後，就開始上粗色。

加入細部的明暗變化，作品便告完
成。使用鉛筆。

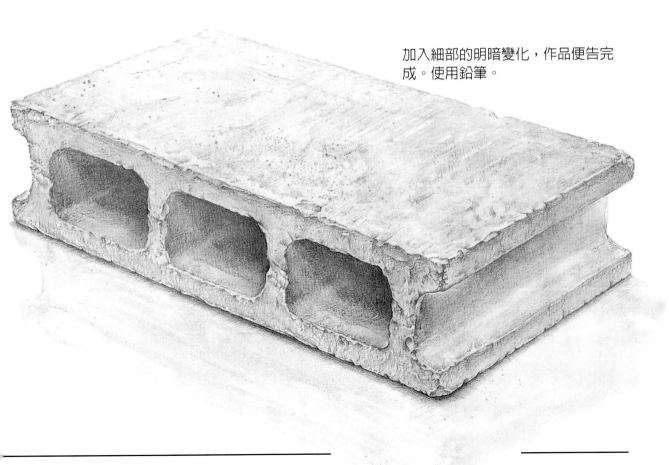

圓柱形的描繪－曲面呈現的明暗變化

類似瓶子或湯碗之類外觀為圓柱形的物體相當多。
和箱型一樣，由於它的形體很單純，因此也是非常
適合素描初學者練習的對象之一。先以鉛筆描好輪
廓之後，再賦予明暗變化即告完成。不過在描繪之
前，需先了解這類物體基本的明暗變化。首先先來
觀察，光照在圓柱形的物體上究竟會產生什麼樣的
變化。

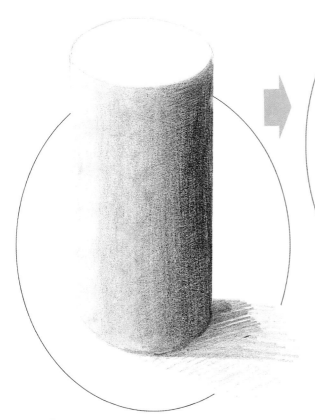

[光的照射方式與明暗變化]
色調呈現最暗的部份稱為稜線。以稜線為界，直
射光從這裡開始被遮蔽產生了陰暗範圍，而這一
部份同時也受到反射光的影響。圓柱的形體感便
是依這樣的明暗表現來呈現的。

[錯誤的明暗變化]
圓柱形的光影變化並非以流暢的
方式行進的。

[光與明暗的法則]
當照在圓柱的曲面上的光被遮住
之後，稜線就會清楚顯現。縱使
稜線不是很明顯，只要遵循這個
法則來畫，就能表現出具有立體
感的圓柱體。

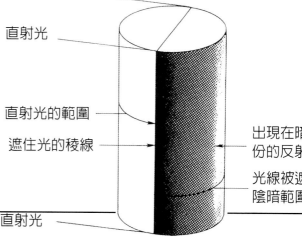

直射光

直射光

直射光的範圍

遮住光的稜線

出現在暗面部
份的反射光

光線被遮蓋的
陰暗範圍。

直射光

咖啡杯的描繪

先以線條勾勒咖啡杯的形體，並將杯口兩側的弧度修圓。

2

找出光線形成的曲面稜線之後賦予明暗變化。杯子內側的暗色調與外側正好相反。

畫出磁器表面的光滑感，利用橡皮擦修飾陰影部份形成的反射光後即告完成。使用鉛筆。

橢圓的畫法

正圓會因爲觀看的高度的不同，而變化成
各式各樣的橢圓形。焦點愈低，橢圓的幅
度就愈窄。若從水平角度看則會形成一直
線。在畫茶杯或盤子等有著正圓外觀的物
體時，應仔細觀察其所演變的橢圓形體。

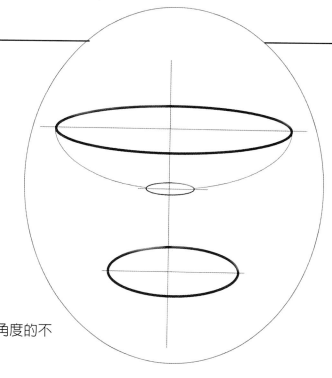

[有著微妙差異的橢圓幅度]
上方的橢圓與下方的橢圓，由於觀看角度的不
同，而有微妙的差異。

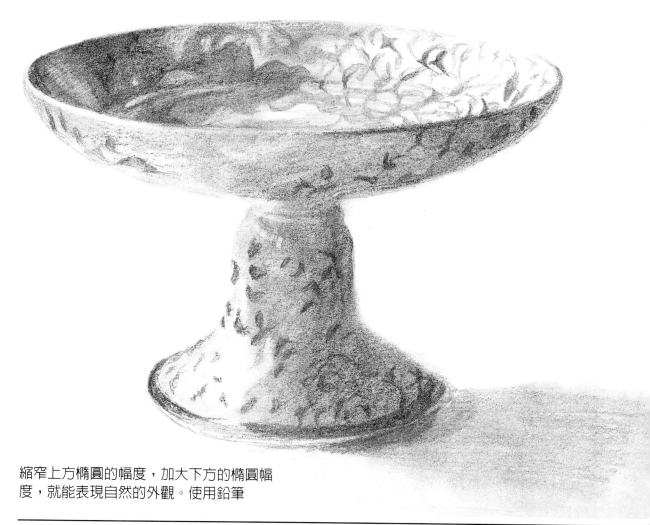

縮窄上方橢圓的幅度，加大下方的橢圓幅
度，就能表現自然的外觀。使用鉛筆

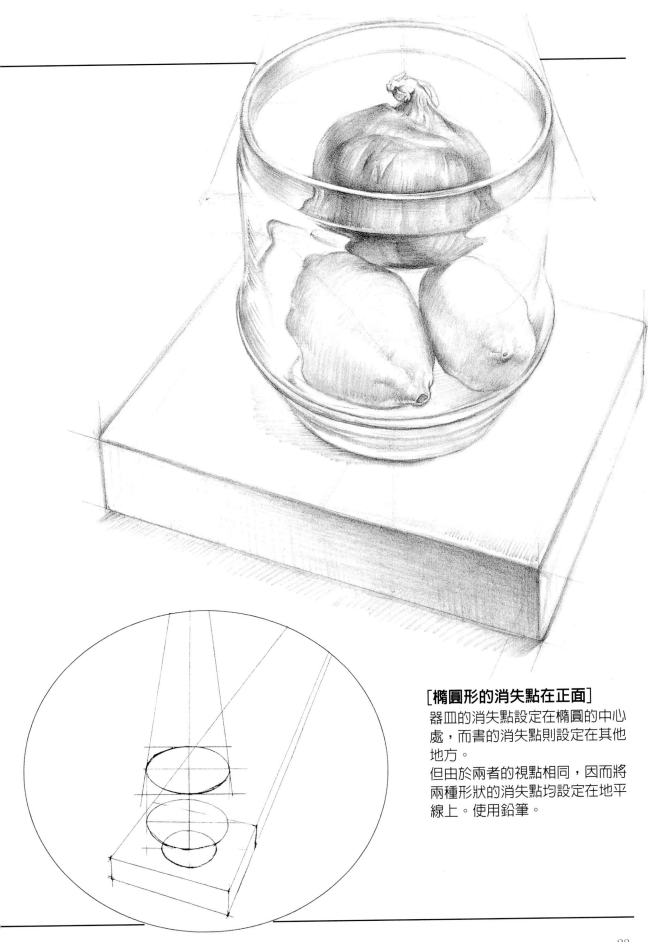

[橢圓形的消失點在正面]

器皿的消失點設定在橢圓的中心處，而書的消失點則設定在其他地方。

但由於兩者的視點相同，因而將兩種形狀的消失點均設定在地平線上。使用鉛筆。

捕捉球體的構造

試著捕捉球體的立體構造。球體的輪廓無論從哪個角度來看都是圓的，而它的橫切面也是圓的，不過橫切面的圓在外觀上則呈現橢圓形。欲了解球體的構造，就不能忽略隱藏的圓。在勾勒完成的輪廓上添加可表現渾圓膨脹感的線條與色調及受光面的最亮部份，即可畫出具有立體感的球體。

[立體的球形掌握方法]

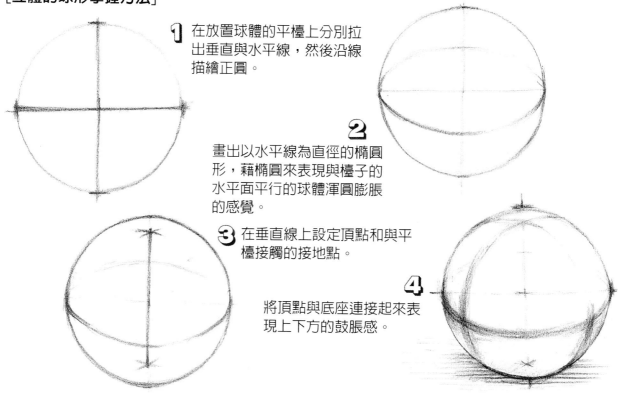

1 在放置球體的平檯上分別拉出垂直與水平線，然後沿線描繪正圓。

2 畫出以水平線為直徑的橢圓形，藉橢圓來表現與檯子的水平面平行的球體渾圓膨脹的感覺。

3 在垂直線上設定頂點和與平檯接觸的接地點。

4 將頂點與底座連接起來表現上下方的鼓脹感。

[球體的最亮點]

正對光源的面會形成最亮點，明暗從這裡開始展開微妙的變化，繼而產生遮光的稜線。從以稜線為基準延伸出來的橢圓中心點對準光源畫一直線，線與曲面交集的部份便是球體的最亮處。

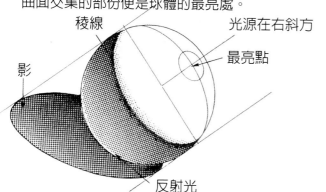

稜線

影

光源在右斜方

最亮點

反射光

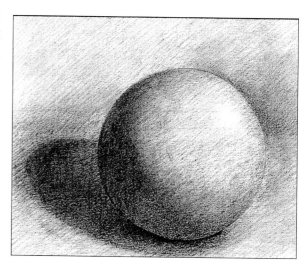

光源在右斜方球體曲面的最點就在以稜線為基準延伸出來的橢圓中心點與光源垂直的地方。

[洋蔥的描繪]

試著想像隱藏在洋蔥內部的圓以捕捉鼓脹的立體感。由於洋蔥放的有點斜，因此橢圓的設定須配合傾斜的角度。

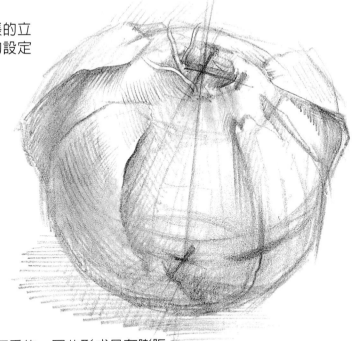

這時的視點是由上往下看的，因此形成具有膨脹感的正圓形。沿著蒂頭穿過正圓中心到與平檯接觸的點間畫一直線，以確定洋蔥的上下長度。

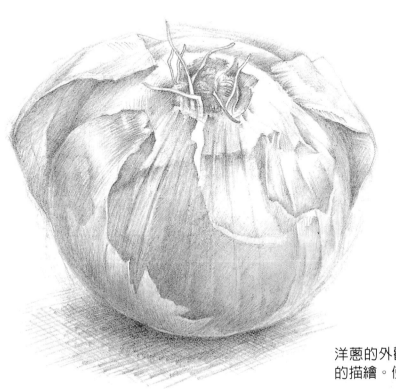

洋蔥的外觀與色調可依立體的膨漲感添加細部的描繪。使用鉛筆。

南瓜的描繪

接著要畫的是外觀看起來像是壓扁了的球體的南瓜。活用筆芯柔軟的4B鉛筆，忠實地將南瓜表面灰暗的原有色澤及表皮的斑點表現出來。基本上還是要先從理解球體的構造，掌握稜線四周的明暗變化開始著手。

1 這是將球體壓扁後的形狀。畫出南瓜最凸部位以及上方的稜線，捕捉物品立體的外觀。

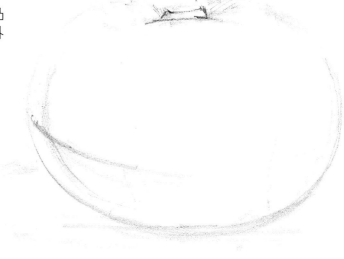

2 以稜線為界畫出暗面。

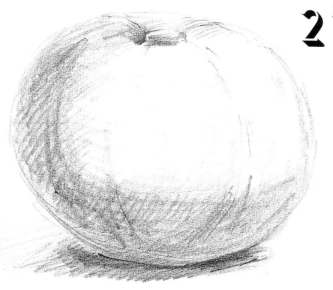

3 以柔軟的4B鉛筆塗色，表現南瓜原有的灰暗色澤。

4 利用橡皮擦點綴式地擦去鉛筆的色調以表現南瓜表皮的質感。

作品完成

儘管整體塗成較暗的色調，但透過以稜線為界的暗面與受光面的強調，南瓜的立體感仍然完整地被表現出來。

自畫像的描繪

在立體感的表現上自畫像算是比較困難的主
題之一。當我們凝視自己的臉時，很容易產
生先入為主的觀念。但是自畫像是一種立體
的形體，是具有細部結構與厚度的立體形
體。首先要先排除先入為主的觀感，以客觀
的角度來觀察並捕捉臉部的立體感。當我們
以客觀的角度來凝視自己時，將會意外的發
現原來眼睛的位置是位於臉部的中央，而從
鼻尖到下顎的長度竟出奇地長。

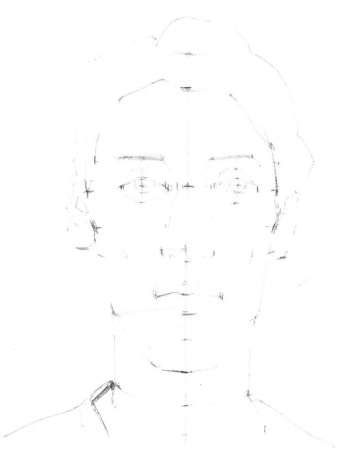

2　顴骨到額頭以及下巴之間的面是立體感變化
最大的部位。畫時以這個區域為稜線，仔細
進行色調處理。除了要能掌握臉部的原色調
之外，也要懂得將發生於眼鼻口等部位的直
射光及反射光以稜線為界加以表現。

1　在畫面上拉出一條垂直的中心線，接著再將臉上
的部位按比例分割，並做上記號。當確定好鼻子
的長度佔鼻尖到額頭，以及鼻尖到下顎間多少比
例之後，再將形狀畫出。觀測比例時，必須採平
面觀察，無需考慮各部位的凹凸狀態。當畫正面
的臉部時，將鼻子置於臉部中心，以此為基準，
比較容易掌握正確的比例。

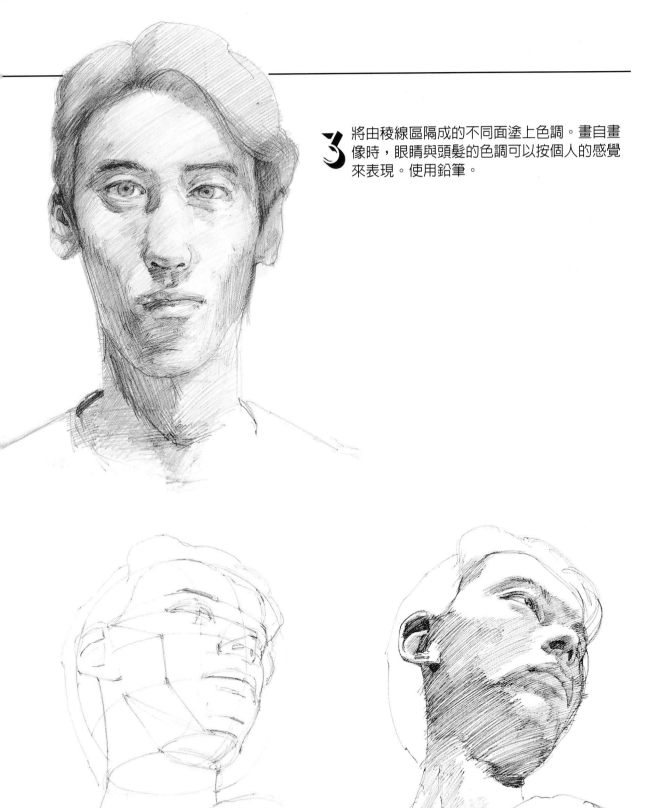

3 將由稜線區隔成的不同面塗上色調。畫自畫像時，眼睛與頭髮的色調可以按個人的感覺來表現。使用鉛筆。

雖然正面的臉部姿態比較容易掌握，但不妨也嘗試看看由下往上看的角度。

從這個角度來看時，可以清楚地發現構成臉部的三個立體面。這是一個非常適合表現立體感的角度。使用鉛筆。

透視圖法的運用

透視圖法，簡單地說就是將較近的景象畫大，較遠的景象畫小的一種遠近圖法。在捕捉物體的三度空間時，若能具備某種程度這方面的概念，作起畫來就會比較得心應手。

之所以說某種程度，是因為當初學者欲利用圖法來捕捉物象時，除了過程會比較複雜之外，在達到能夠以素描來表現之前，往往已經喪失了耐性，因此才說只要具備某種程度的圖法概念即可。

[一點透視圖法與2點透視圖法]

所謂透視圖法，就是將假想地平線定在與眼睛等高的位置上，讓視線行進的所有線條都彙集在地平線的消失點上的一種製圖法。藉由此種方法，可以讓我們將眼睛看到的現實狀態重現在畫面上。以一點為消失點的圖法稱做一點透視圖法，

除此之外還有2點、3點透視圖法，但素描通常較少用到3點透視，故本書僅介紹前兩種圖法。

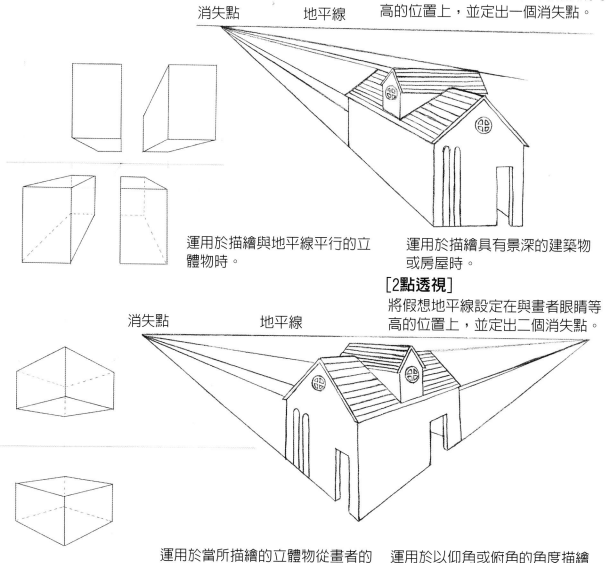

[1點透視法]
將假想地平線設定在與畫者的眼睛等高的位置上，並定出一個消失點。

消失點　　　　地平線

運用於描繪與地平線平行的立體物時。

運用於描繪具有景深的建築物或房屋時。

[2點透視]
將假想地平線設定在與畫者眼睛等高的位置上，並定出二個消失點。

消失點　　　　地平線

運用於當所描繪的立體物從畫者的角度看不到與地平線平行的邊時。

運用於以仰角或俯角的角度描繪大型建築物時。

【運用2點透視法描繪的建築物】

雖然是運用透視圖法，但許多時候消失點卻跑到畫面之外。比較理想的作法是，先將假想地平線設定好在畫面上，然後按大致比例想像消失點的位置，再沿著2點來決定線條的角度。

消失點在畫面之外。

消失點在畫面之外。

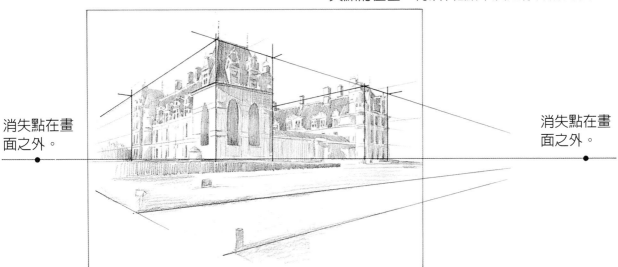

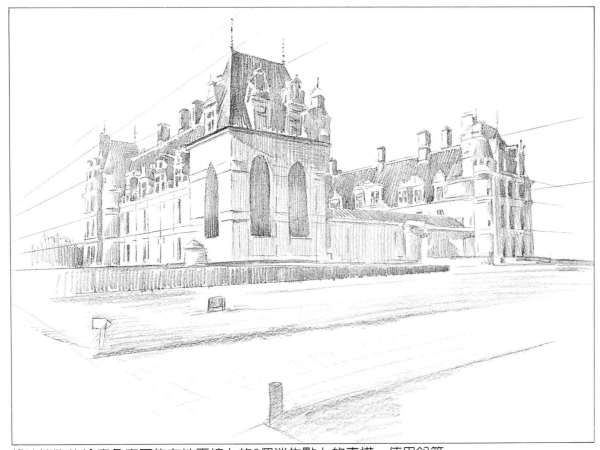

將建築物的輪廓角度匯集在地平線上的2個消失點上的素描。使用鉛筆。

空氣遠近法－線條的強弱與明暗的對比

利用明暗的強弱與對比來表現遠近感的方法就稱為空氣遠近法。由於我們是透過空氣層來觀看物體，因此會因空氣層的厚薄差異而產生遠景較模糊，近景較清楚的現象。近物的明暗對比較清晰，但隨著距離的拉遠，對比的明暗差也會逐漸減弱。尤其是遠景，通常都以無對比的單一色調來表達。這是將空氣層轉換成以線條的強弱及明暗的對比來表現的作法。

以強調近景模糊遠景的方式表現遠近感。

近景的明暗變化細微，而遠景則以單調少對比的方式來表現。

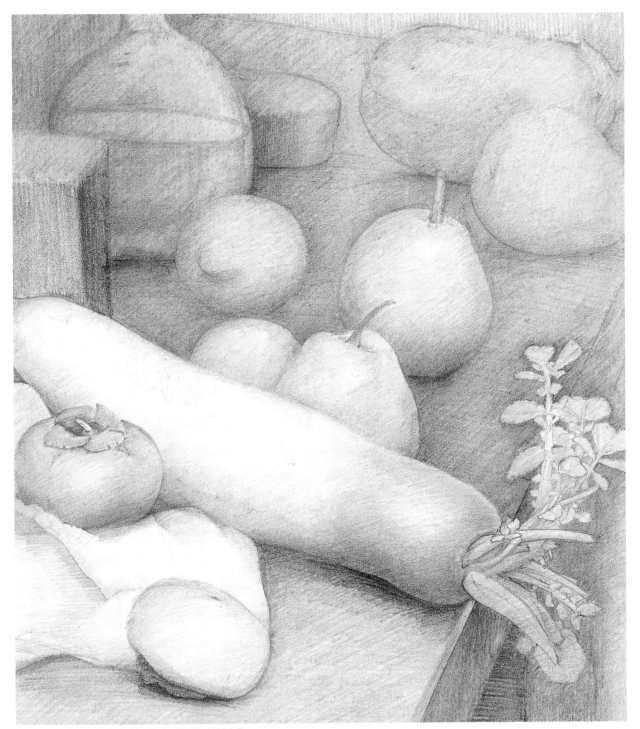

[摻入空氣遠近法的桌上靜物描繪]

遠端的物品其背景雖不似雲霧般朦朧,但為了製造心理上的
距離,就必需將空氣遠近法運用在畫面上。這樣的思維與概
念深深關係著素描的表現。使用鉛筆。

以線條強弱來表現形體的特徵－找出描繪的重點

當我們在觀看某種形體時究竟應從何處來認識這個形體?當我們的眼睛辨識矩形為四角形時,一定不是只看到一部份的邊就認定它是四角形,而是視線掃描到四個角後才判定這個形體是矩形。『物體形體變化劇烈的部份感覺較強,緩和的部份感覺較弱』,將這樣的概念轉換成以『這部份深,那部份淺』的線條來代替,就可以將心理上感受到的強弱關係表現在畫面上。

特徵會表現在形體變化之處]

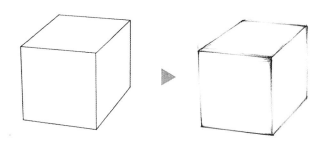

沒有起伏的線條照樣可以表現立方體的感覺。

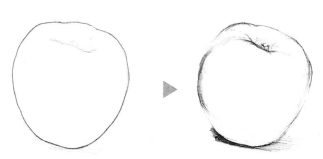

沒有起伏的線條照樣可以表現立方體的感覺。在形體變化劇烈的地方加重線條,可以強調立體感。

以書本而言,在描繪時應強調四個角及書頁貼合部份的形體特徵。使用鉛筆。

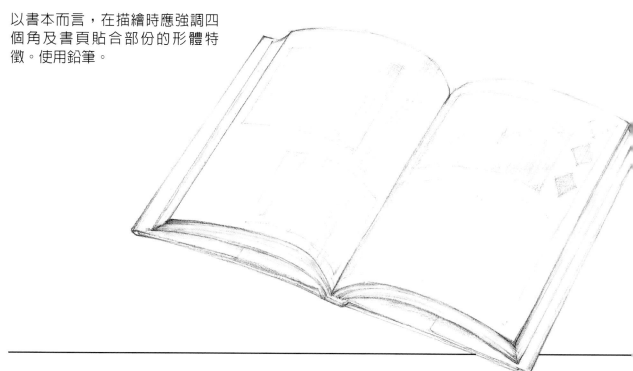

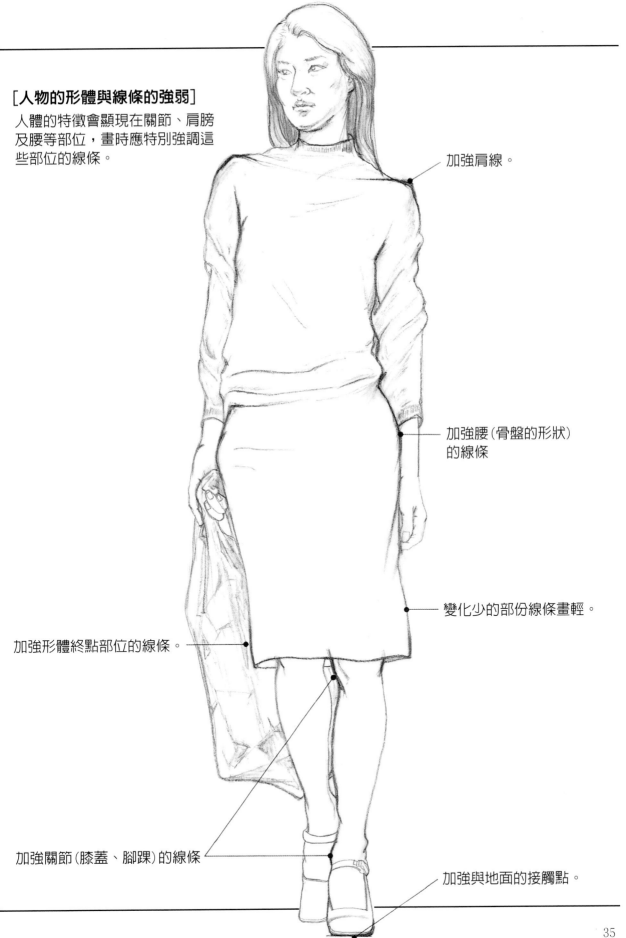

[人物的形體與線條的強弱]

人體的特徵會顯現在關節、肩膀
及腰等部位，畫時應特別強調這
些部位的線條。

加強肩線。

加強腰（骨盤的形狀）
的線條

變化少的部份線條畫輕。

加強形體終點部位的線條。

加強關節（膝蓋、腳踝）的線條

加強與地面的接觸點。

複數的對象物與形體特徵

先從強調表現物體形體特徵的線條開始畫起。但是，當素描對象是複數時，則須避免讓同一個空間裡的對象物間出現不自然的現象。有鑑於此，必須先針對個別對象物進行垂直與水平分析，讓每個對象物都與桌子的水平面互相配合後再畫。

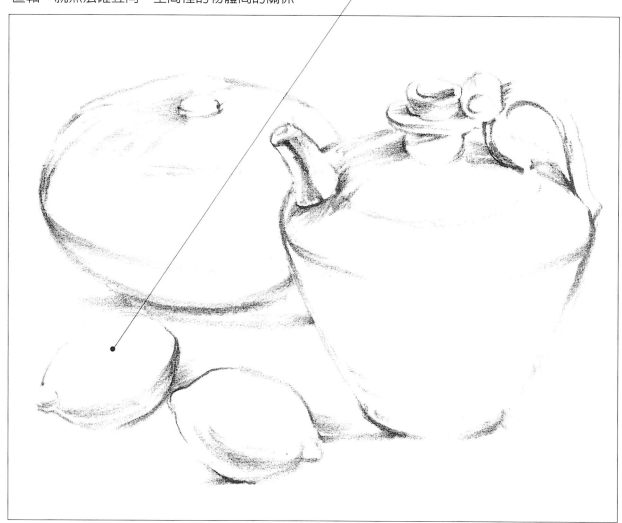

以透視圖來分析檸檬的立體形體便可了解其垂直與水平軸間的關係。

[從表現形體的輪廓線開始畫起]

剛開始畫時先以輪廓線的強弱來表現物體的立體形體特徵。在描繪過程中一旦忽略對象物的水平與垂直軸，就無法確立同一空間裡的物體間的關係。

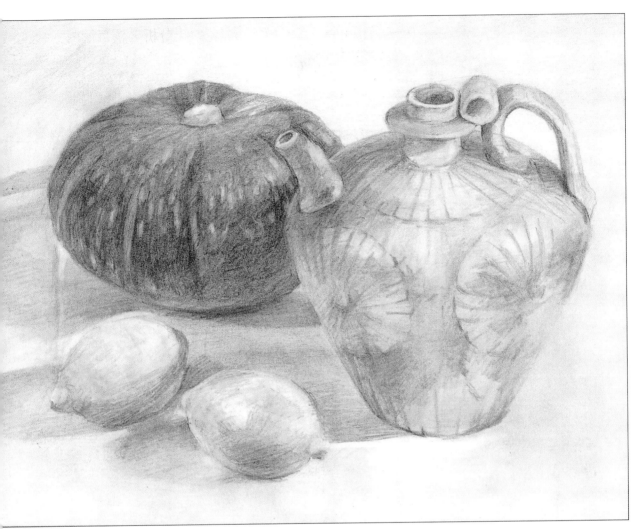

當你瞇上眼睛觀看這幅素描時，會發現構成強烈明
暗對比的部份與強調形體特徵的線條是一致的。使
用鉛筆。

透視隱藏部份的形狀

想要畫出具有立體感的素描作品，首先要先理解對象物隱藏部份的形體。咖啡杯或容器等皆屬於比較容易捕捉隱藏部份形狀的素描對象。在畫對象物的輪廓時，不妨先將內側看不見的部份的形狀輕輕勾勒出來，以方便捕捉物體的立體形體。

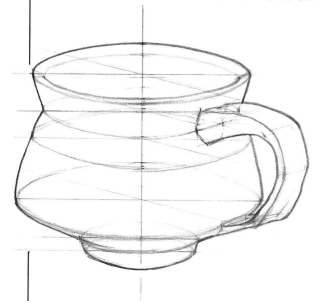

將杯子隱藏部份的形狀勾勒出來，以便理解它的立體形體。

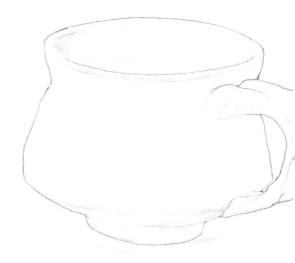

以缺少變化的線條來描輪廓時，立體感會減弱。

加強杯緣前方的輪廓線可以增加立體感。使用碳筆。

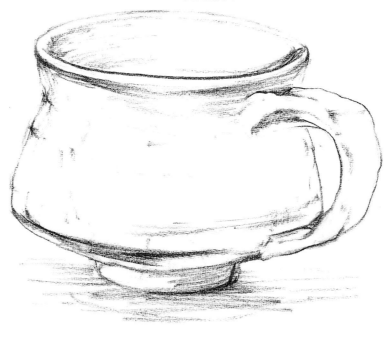

第 2 章
立 體 感 的 表 現

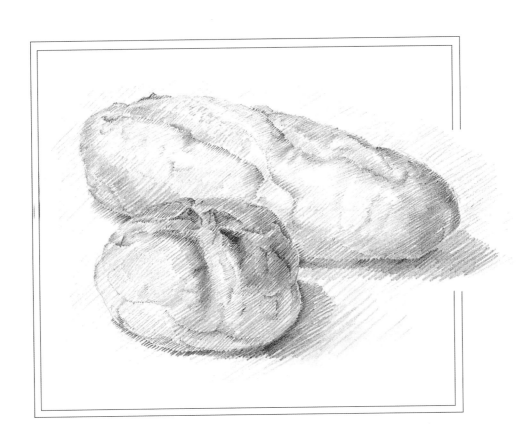

上色方法

上色的方法視訴求的不同又可分成兩種，本書將以雞蛋為例加以說明。方法之一是將物體表面的顏色或色調置換成以鉛筆或炭筆的色調來表現，是一種忠實地反應視覺影像的上色法。

[影像式的色調]

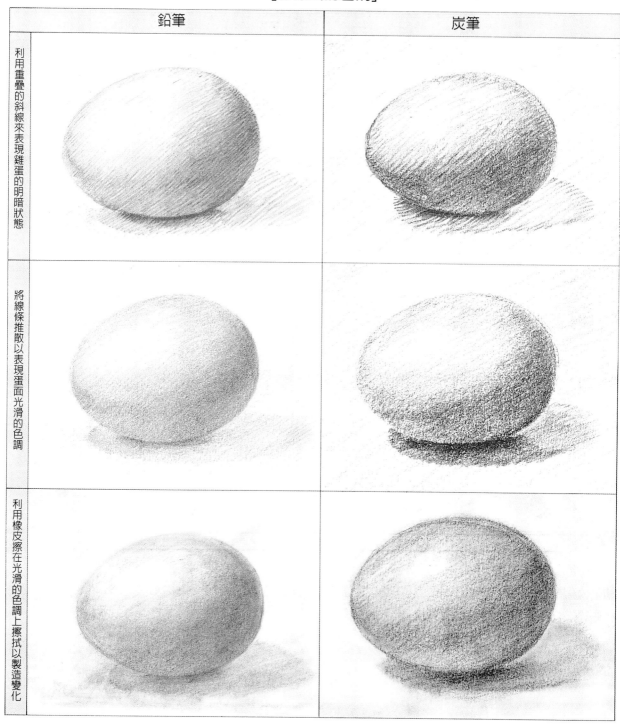

	鉛筆	炭筆
利用重疊的斜線來表現雞蛋的明暗狀態		
將線條推散以表現蛋面光滑的色調		
利用橡皮擦在光滑的色調上擦拭以製造變化		

另一種則是按照物體的立體形態來上色的畫法。由於畫時必須用手觸摸來確認立體

形體中眼睛所看不到的稜線及凹凸狀況，因此也可說是一種觸覺式的上色法。

[觸覺式的明暗]

	鉛筆	炭筆
沿著圓弧重疊線條		
以觸摸圓弧的方式上色		
注意曲面上形成的稜線來上色		

觸覺式素描的推薦 –表現立體感的線條與色調

觸覺式的素描是一種著重對象物的形體表現以立體感為訴求的
素描。由於它的畫法是藉實際觸摸之後的感覺來上色因此又有
雕刻式素描之稱。

[觸覺式素描]

由於著重的是物體的形體，不拘泥於質感，因
此逐漸演成以實際觸摸之後的感覺來斟酌明暗
的畫法。使用碳筆。

[影像式素描]

是一種將投射在視網膜中的影像直接描繪出來
的畫法，因此反射在玻璃上的光的表現要比形
體感更重要。使用碳筆。

[觸覺式素描]

自己的手是練習素描的最佳對象。圖例是經實際觸摸手的肌肉與指腹隆起的線條後畫成的素描。隆起的部位直接以曲線來表現,再沿著不同方向重疊線條,藉以強調手部的形體感。使用碳筆。

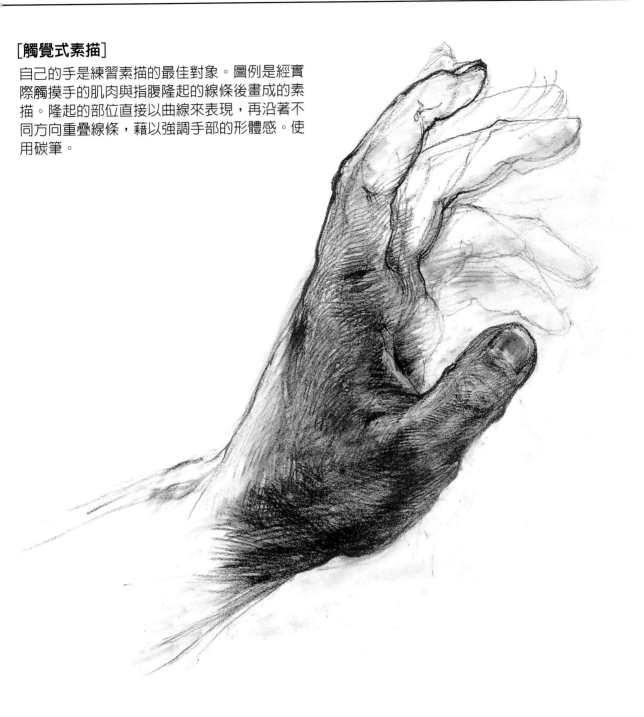

沿著物體表面的凹凸變化來上色

花瓶表面的彎曲變化是，在桌子的水平面上塗以直線調的色調就能局部表現出它的立體形態。由於它的上色方式是以手觸摸，仔細確認凹凸變化之後再畫，因此才有觸覺式素描的稱呼也說不定。不妨將這種畫法與影像式的素描做一番比較，仔細觀察兩者在捕捉物象的方式上有何差異？

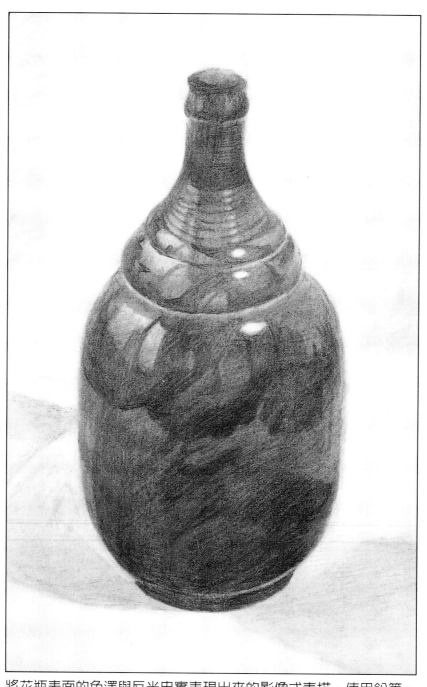

將花瓶表面的色澤與反光忠實表現出來的影像式素描。使用鉛筆。

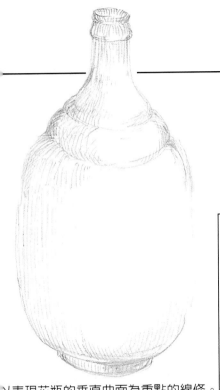

以表現花瓶的垂直曲面為重點的線條。

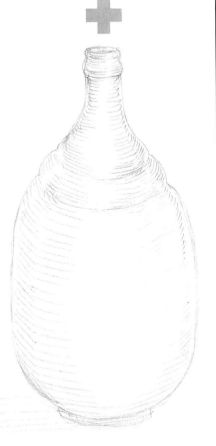

以表現圓柱形的弧度為重點的線條。

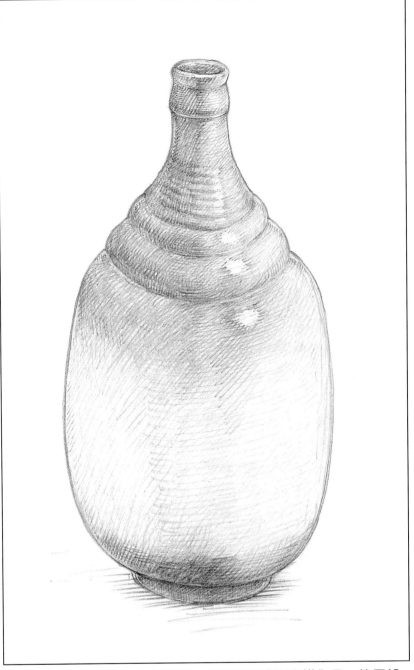

利用表現圓柱形與球體的線條來強調形體感的素描作品。使用鉛筆。

找尋稜線

[省略明暗的色調]

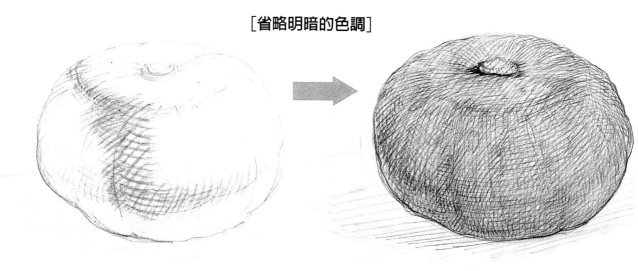

為了表現南瓜的立體感,需以稜線為基準循序
上色。

沒有明暗變化,僅強調立体感的南瓜素描。

[加入明暗的色調]

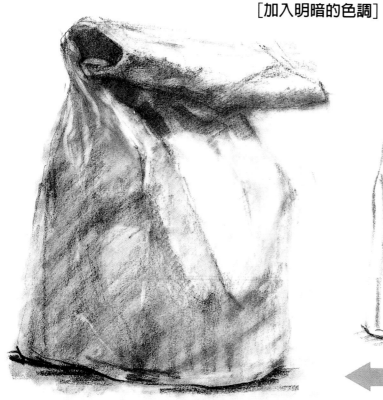

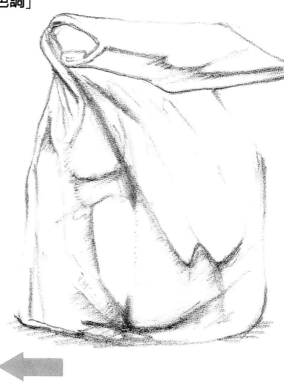

捕捉紙袋彎折處的稜線。

將物體表面沿著稜線所產生的明
暗變化表現出來的素描。使用碳
筆。

爲了畫出具有立体感的形體，必須先發覺物體表面的變化之後再逐步上色。在素描中，形體變化的面與面之間的分界就稱爲稜線，它是直射光與反射光交界的陰暗地帶，也是面的角度出現變化的部份。而筆觸與色調也是以稜線爲基準來變化的。球體的曲面的變化是平滑的，因此它的稜線不像山稜那麼明顯與尖銳，在畫球體時需具備這樣的思維。

[曲面上的稜線]

為了了解圓滾滾的蘋果的結構，必須將眼睛看不到的隱藏線條一併畫出來。當以這些線條爲輔助確定物體的受光狀態後，就可以找出稜線的分佈情形。同時也可明白壓在蘋果下方的桌面就是布的稜線所在。

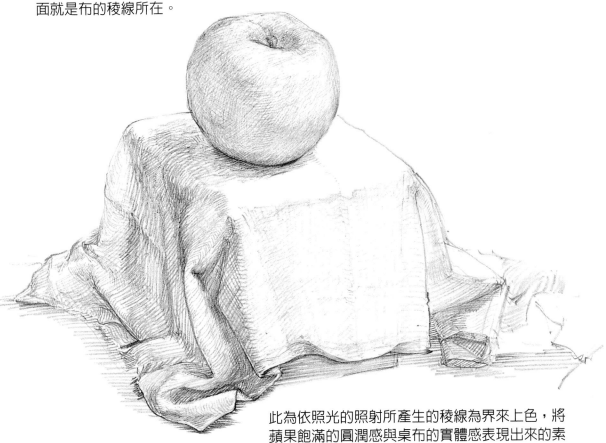

此為依照光的照射所產生的稜線爲界來上色，將蘋果飽滿的圓潤感與桌布的實體感表現出來的素描作品。使用鉛筆。

線條的筆觸與柔和的色調－影像式素描

在上色時，有時會刻意保留鉛筆或碳筆的筆觸，有時會將線條推散成柔和的色調。仔細觀察這兩者間的差異可以發現，這與不同訴求的素描意識與技法有關。所謂的技法就是以某種思維來觀察物象的一種表現。依明暗、形體與質感等著重順位的不同，色調的運用方式也有所差異。

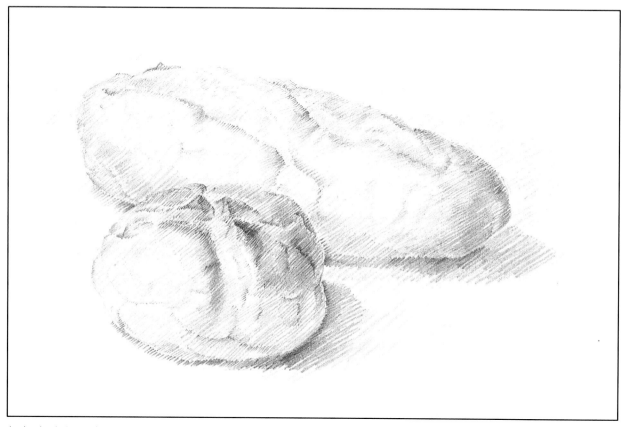

麵包上方的深色調愈往下愈淡。相反的，由於受到來自上方光線的影響，上方較亮，愈往下則愈暗。為了掌握這兩種現象，一邊在麵包表面細微的凹凸處加上暗色調，一邊將視覺所及的原色調表現出來。使用鉛筆。

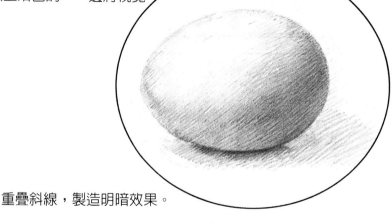

重疊斜線，製造明暗效果。

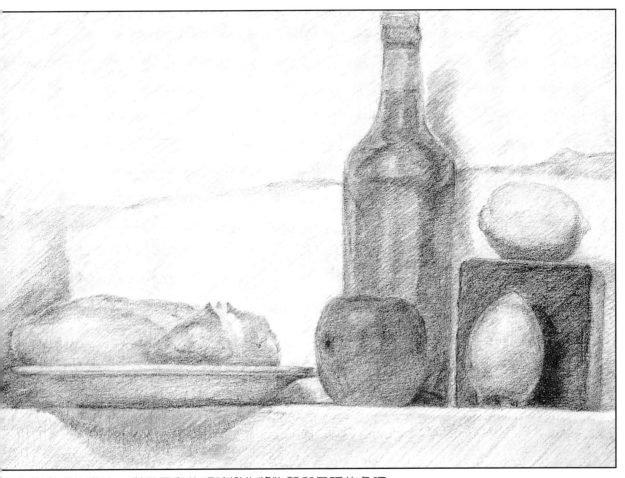

圖為影像式的畫法，利用柔和的明暗變化將物體所呈現的色調
與原有色澤表現出來。

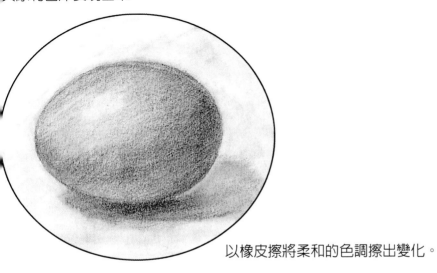

以橡皮擦將柔和的色調擦出變化。

上色的重點

若只是一味強調光影的明暗變化，就會畫出的形體感較弱的作品。畫時不妨一邊推敲對象物的形體及面的變化一邊上色。當了解對象物的構造之後，就算以斜線來上色，也能畫出宛如以碳筆推散的色調。

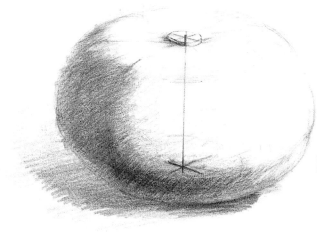

[理解立體結構]

只要了解南瓜的立體構造就能掌握光照射後形成的稜線。愈是簡單的形體，在剛開始時愈要本著這樣的概念來畫。

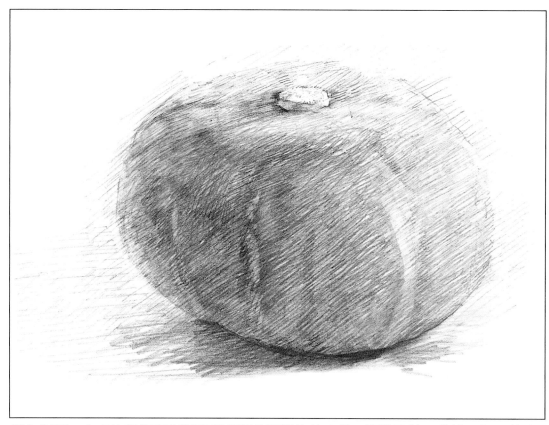

圖為以同一方向的斜線來表現南瓜表面色調變化的素描。即使不使用曲線，仍可將南瓜圓滾滾的立體形體表現出來。使用鉛筆。

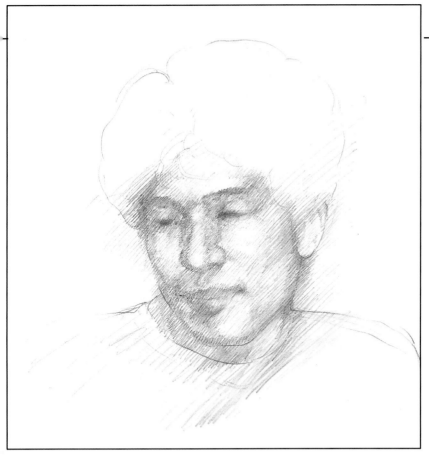

［臉部的立體感］

若考慮到臉部的亮度，就沒必要將整張臉都塗滿顏色。稜線最清晰的部份是從鼻子或眼尾的上方到下巴間的側臉。此外，臉部還有細微的隆起與凹凸，重點式地在這些部位上色，就可以完成具立體感的臉部素描了。

利用斜線來強調以稜線為界所產生的光影變化。在稜線到暗部之間添加色調。使用鉛筆。

利用明暗來強調以稜線為界的色調。感覺雖然不同，但要領的掌握與上面相同。

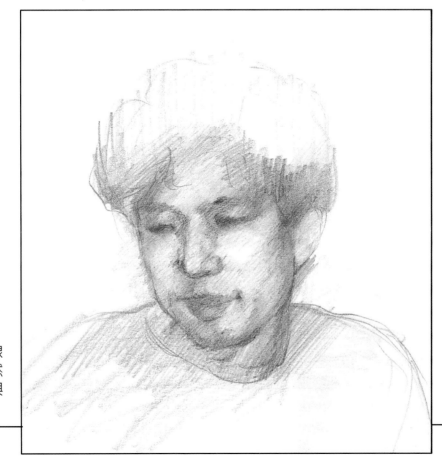

當對象物為複數時－應從哪裡開始畫起？

當入畫的對象物為不同形體、顏色與材質的物體組合時，要從哪裡畫起才好呢?方法有二種，但無論哪一種都必須先將對象物粗略的立體形體勾勒出來。可先從每個對象物的特定形狀與形體開始畫起，或是一邊比較每個對象物的原有色澤，再將它置換成明暗色調也是方法之一。

[勾勒粗略的立體輪廓]
利用線條描蕷出每個對象物的立體構造之後，再進一步畫出粗略的形體感。

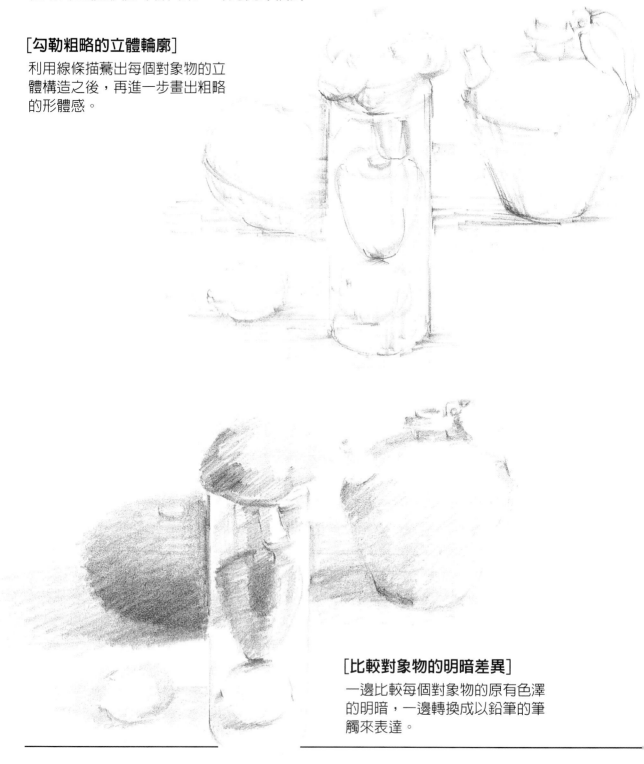

[比較對象物的明暗差異]
一邊比較每個對象物的原有色澤的明暗，一邊轉換成以鉛筆的筆觸來表達。

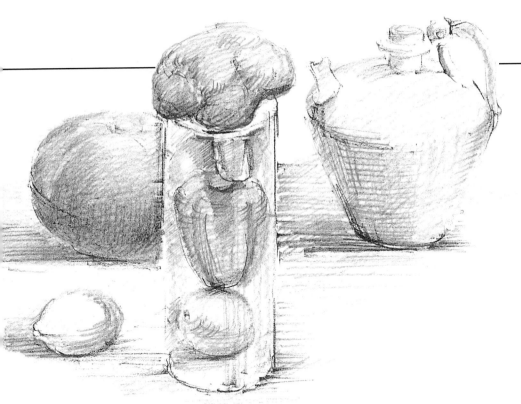

[粗略的形體感與明暗色調]

不論用哪一種方法,都必須掌握這兩大要素循序漸進地畫。

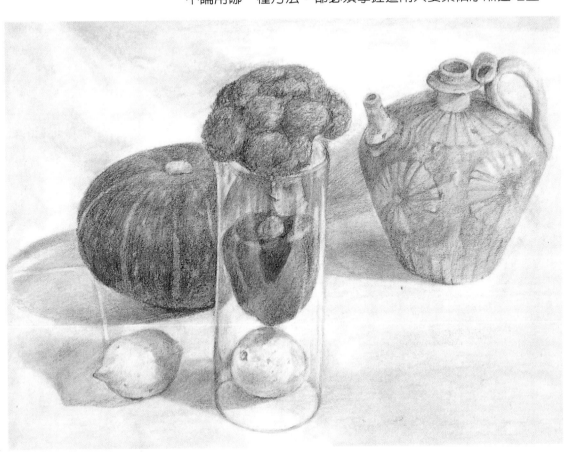

圖為按照上述的步驟畫成的素描。使用鉛筆。

炭條素描的練習 – 表現立體感的上色方法

接下來試著使用炭條來畫素描。由於對象物壺的顏色是全黑的，因此它是屬於陰影不易分辨的物象。再者它兼具圓柱與球狀的形體，因此若能先找出稜線再以實際觸摸的方式來上色的話，就能將壺的立體感表現出來。光影變化的基準是只要將壺的最亮處與最暗處加以比較之後便可明白。

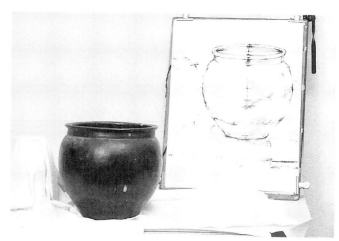

將實際的對象物與正在進行中的圖形作比較，確認形狀與色調是否相符。

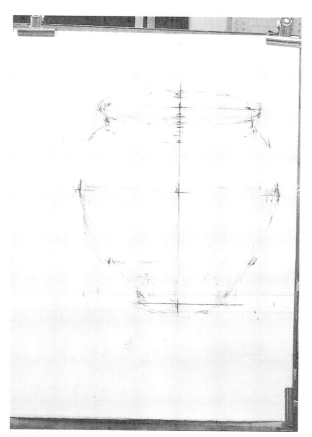

壺形的畫法是先抓出中心點到上下左右的比例後再加以分割。

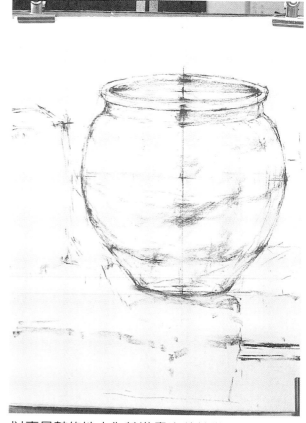

以壺最鼓的地方為基準畫出稜線做為輔助線，藉以掌握立體的形體感。

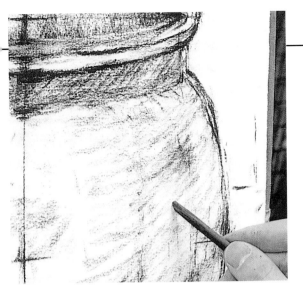

沿著壺形來上炭筆的線，作成大塊面的調子。

將畫好的線條以指腹或筆擦推散，整理出中間色調。

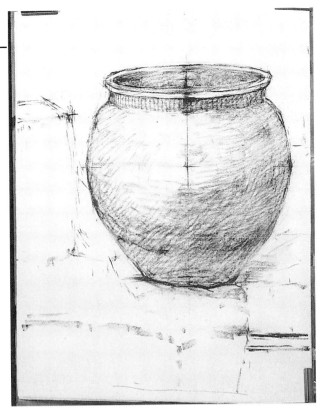

找出壺的亮部與暗部之後從較暗的部份開始上色。

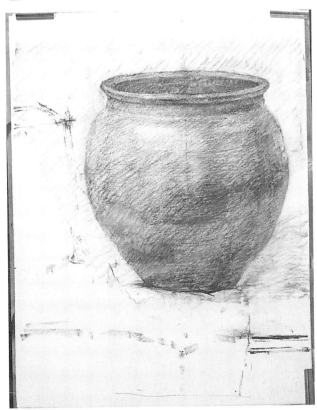

使用軟橡擦或指腹來製造桌面反射在壺面上的光影效果，最後再以軟橡皮擦出最亮處後整幅畫即告完成。

臨摹的推薦

在了解如何描繪物體的形體上，臨摹名畫也是一種方法。在臨摹大師級作品的過程中，必然會感動或驚訝於其技法的準確與合理性。在臨摹的對象方面，以文藝復興時期的名素描作品為佳。如達文西、米開朗基羅、durer、bruege1等人的作品均可讓人獲得莫大的收穫。

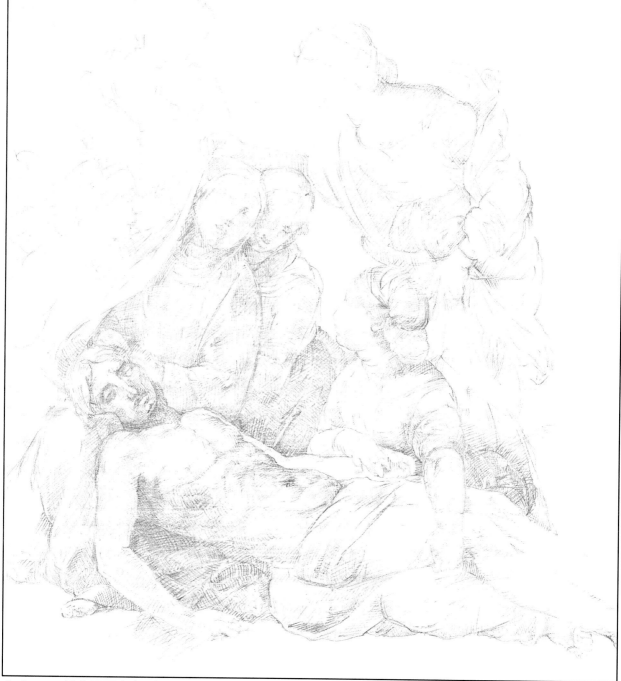

lafayero 繪的聖母哀痛耶穌基督畫像之仿品。臨摹畫冊上的作品，仔細確認每一條線與線或明暗間的關係，嘗試模仿畫面上的筆觸與筆勢。使用鉛筆。

第 3 章
原有色澤與質感的表現

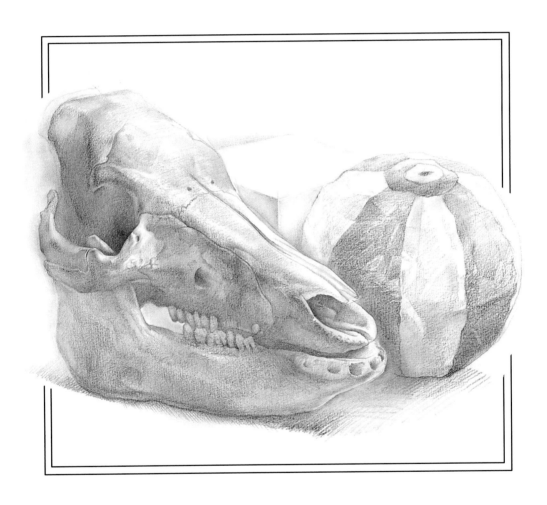

表現原有色的色調 – 利用明暗的對比關係來表現

由於在素描中只能以素色（即黑與白）來表現物體的原有色澤，因此必須將各種色彩置換成白、灰、黑的色階，藉由這些色階來表達原有的色彩。寓言故事裡的企鵝就很適合拿來做爲練習。企鵝的描繪是，只要點出亮的部份，意即暗面生成，四周明亮感表現出來就畫得出來。換句話說，原有色澤是藉由與相鄰物體間的對比來表現的。

[省略原有色]
省略原有色澤便無法將物體生動的表現出來。

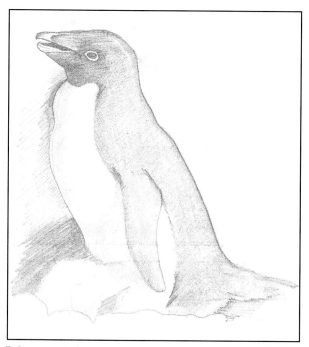

[強調原有色的例子]
透過輪廓周邊的色調與內側顏色的對比將黑色的原有色凸顯出來。

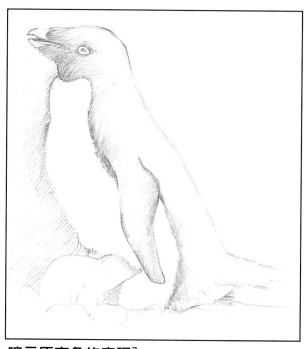

暗示原有色的表現]
利用推散輪廓內側線條的方式來顯示物體黑色部位是黑色的。外側輪廓的推散目的在於表示腹部的白。

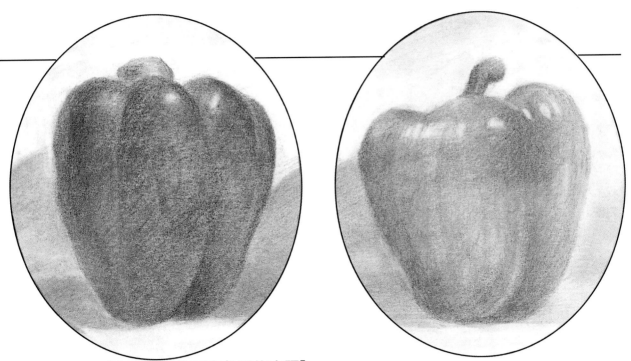

[亮度相近的原有色澤的表現]

亮度明顯不同的原有色的表現比較容易，但亮度接近的橘色與綠
色，當它翻照成黑白照片後，不過是暗灰與微灰的差別而已。當我
們在單獨描繪橘色與綠色青椒時是無法顯示其原有色澤的。

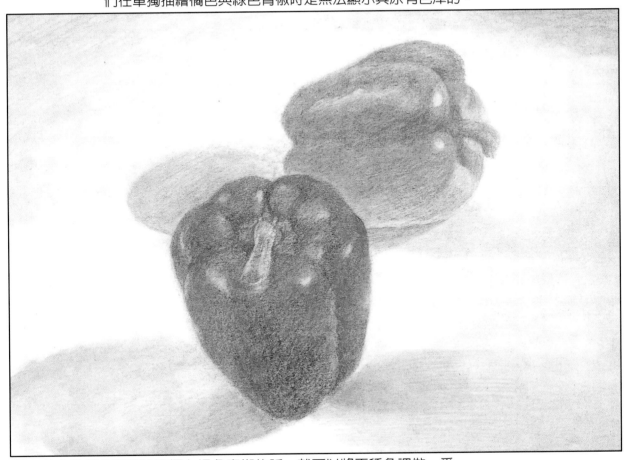

若在前方的綠色青椒後面擺上橘色青椒的話，就可以將兩種色調做一番
對比。此色調的對比可顯示原有色澤的差異。使用鉛筆。

原有色與色調的關係

暗部的色調會依原有色澤的不同而改變。白色物體的暗部會比黑色物體的暗部來的亮，而影子的部份也會因原有色澤的亮度而不同。為了將這種差異性表現出來，就必須確實地將這些差異性置換成鉛筆的色調。若將亮度不同的物體擺在一起來畫即可發覺其中的差異。

落在黑紙與白紙
上的蘋果陰影，其色調
也不一樣。

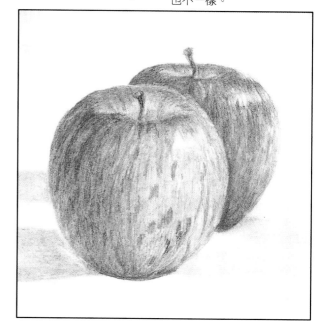

[以比較的方式來表現原有色澤]

這是一幅將蘋果的固有顏色置換成以鉛筆的筆觸來表現的素描作品。前面的蘋果感覺比較紅是與後方色調較濃的蘋果比較的結果。

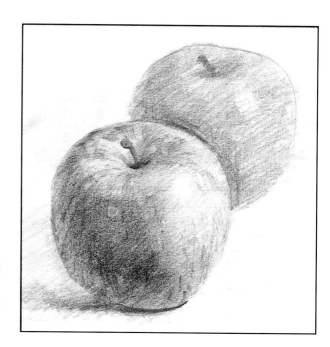

[省略原有色]

這是以表現兩粒蘋果間的空間距離為主的素描作品，前面的蘋果主要在於凸顯它的形體感，而後方的蘋果則運用空氣遠近法的概念，僅約略塗上較淡的色調以降低它的存在感。

[以色面來表現物體前後的空間感]

　　以平面形狀來思考物體的原色調與陰影變形，如此便可了解
到物體與物體的空間感是藉由色面的色調間的前後關係所形成的。

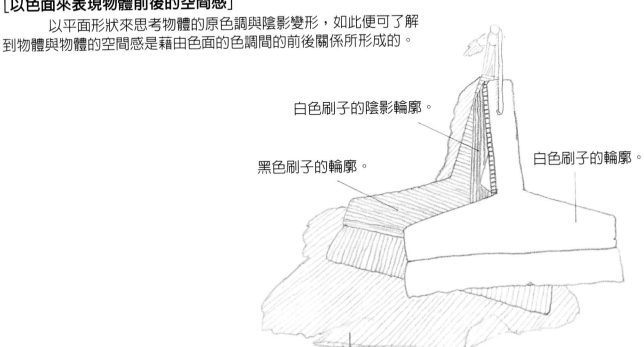

白色刷子的陰影輪廓。

黑色刷子的輪廓。

白色刷子的輪廓。

刷子投射的影子輪廓與背景布的皺折形體。

物體表面花紋的表現－沿著形體的變化來描繪

畫素描時可以將物體表面的花紋省略僅描繪它的形體。在構思上必須將花紋與形體分開來考慮。但在描繪具有花紋的器皿時，花紋和形體一樣同樣都要以立體方式來呈現，否則就會缺乏整體感，因此必須將畫平面畫的思維做一番調整。

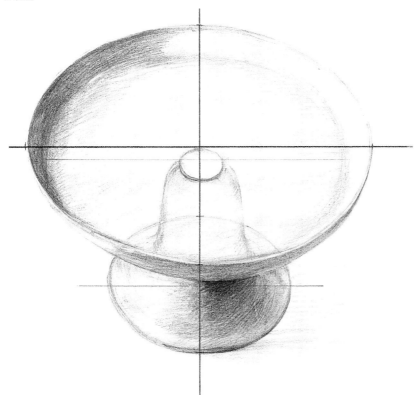

先勾勒出器皿素面的立體形態。

沿著器皿的曲面畫花紋。將器皿與花紋同時添加陰影的色調以表現整體感。

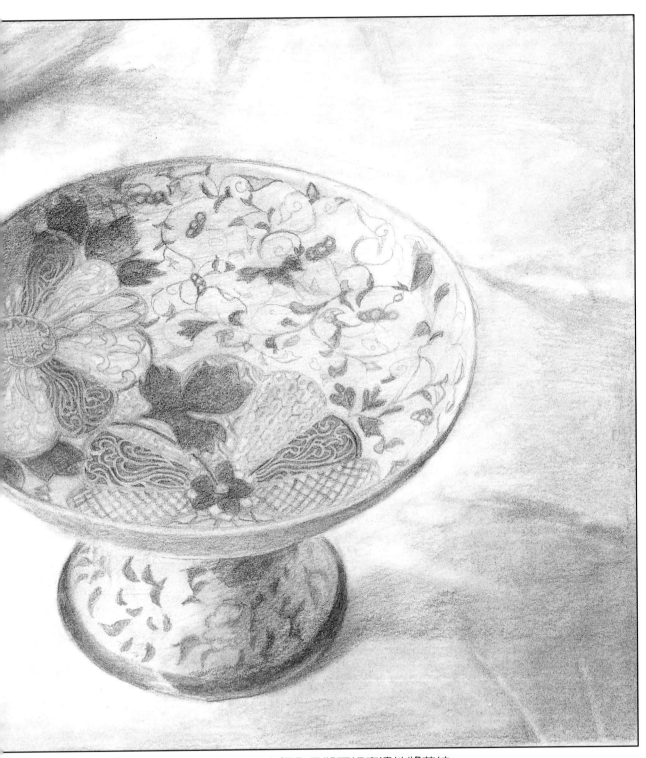

若要強調形體感就必須省略花紋，不過本幅作品卻巨細靡遺地將花紋
同時畫出。使用鉛筆。

省略花紋的素描

過度強調花紋的描繪，往往會忽略最重要的物體本身。希望巨細靡遺地畫下物體表面花紋的結果，往往會犧牲了形體上的特徵與色調。因此當我們強調的是物體的形體感時，就要將花紋做某種程度的省略。

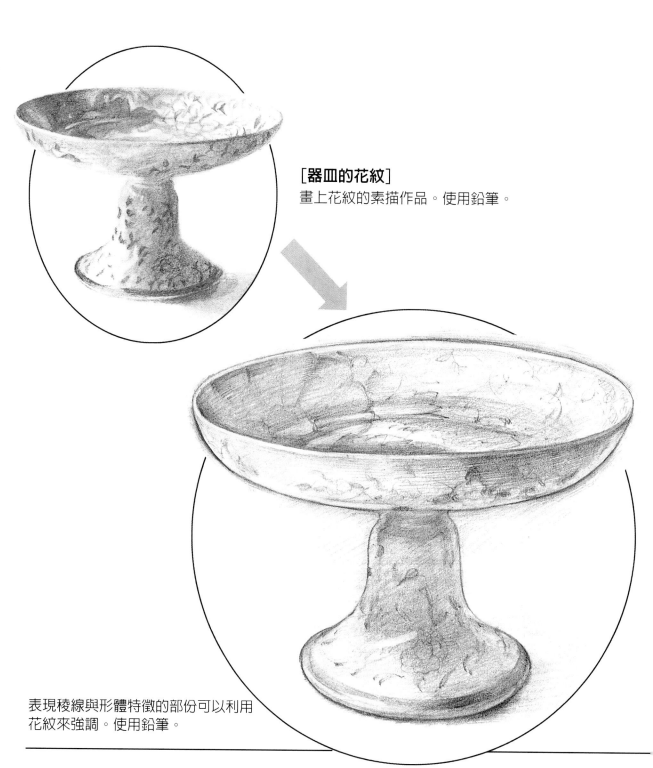

[器皿的花紋]
畫上花紋的素描作品。使用鉛筆。

表現稜線與形體特徵的部份可以利用花紋來強調。使用鉛筆。

[在形體變化處畫上花紋]
在形體產生變化的部份適量地加
上花紋,透過色調的對比來強化
物體的形體感。意即,將某些省
略了的部份,另以其他東西來遞
補。

[衣服皺折的掌握]
省略袖子的花紋,確實掌握皺折
處的立體形態。

在沿著袖子的皺摺,描繪出花
紋的形狀。

物體質感的表現

當我們在畫素描時，往往會迷惑於究竟是要著重『形體』？還是要畫出伴隨質感而生的『現象』？事實上可以省略質感僅強調形體，但卻不能只取質感。物體的質感是伴隨形體而存在的。素描要從形體的描繪開始，然後加入質感的表現，這樣的概念是很重要的。

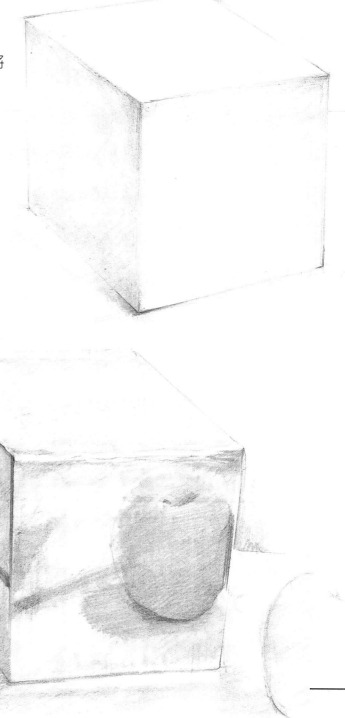

[先確實掌握形體]
接下來就來嘗試描繪不鏽鋼素材的立方體。第一步要先勾勒出立方體的形體，然後再將物體的質感畫上，如此便完成立方體的描繪。

[近似鏡面的不鏽鋼材質感]
不鏽鋼材質的表現是必需分別將照映在鏡面上的虛像與實像畫出。受鏡面狀態的影響，虛像的對比與明亮度均較實像為低。這樣的觀察與理解也是學習素描的第一步。

毛衣上的最亮點

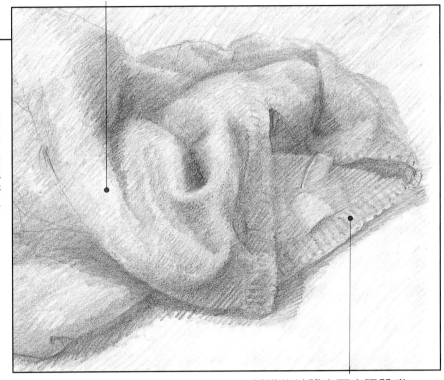

光線照射在物體上形成的最
亮點是表現物體質感的一個
要素。表面光滑的金屬會呈
現極亮的最亮點，而光澤混
濁的金屬其最亮點則較暗
淡。布及毛線的皺折處也會
出現較暗的最亮點。

編織的紋路也可表現質感。

金屬表面暗淡的最亮點。

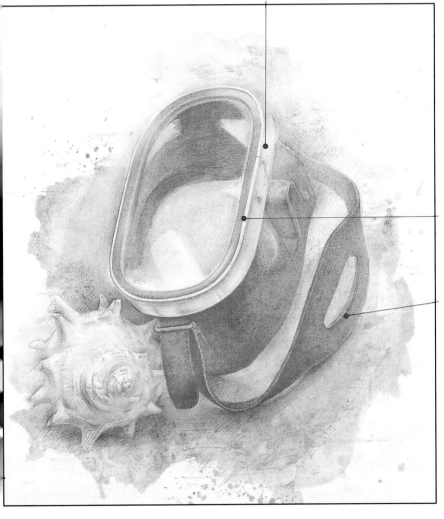

亮度柔和的彎曲面的最
亮點。

橡膠會產生半光澤的亮度
較混濁的最亮點。但由於
它的表面較光滑，因此其
與毛衣的最亮點有著明顯
的差異。

稜線區帶的質感

物質所具有的質感特徵會反應在形狀變化最
劇烈的稜線一帶。在素描中,這個稜線區域
所顯現的色調,往往會形成最強烈的對比。

[粗略的色調]

從頭骨較大的稜線開始,分別依三個階段(直射光、
反射光、稜線)添加色調變化。由於頭骨的形體變化
是按照光的行進路線來表現的,因此要從明暗對比最
強烈的稜線一帶開始著手。只要確實掌握稜線區帶的
明暗變化,便可表現出某種程度的材質感。

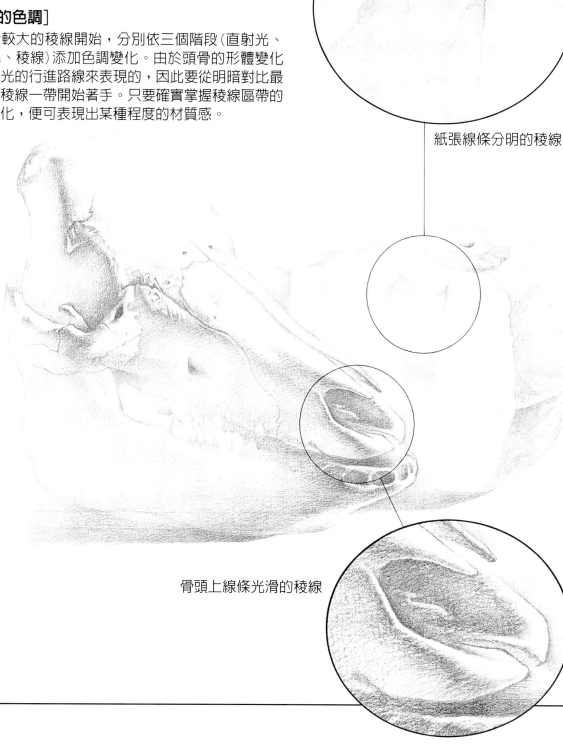

紙張線條分明的稜線

骨頭上線條光滑的稜線

畫出與稜線連接處的小皺摺的變化，以強
化質感與中間色調。

[深色與中間色調]

與左頁粗略的色調相較之下，整體的顏色變暗了，但
這卻不是單純地將它塗黑之後的狀態，而是深入觀察
稜線區帶的明暗變化，並將它表現在質感上的結果。

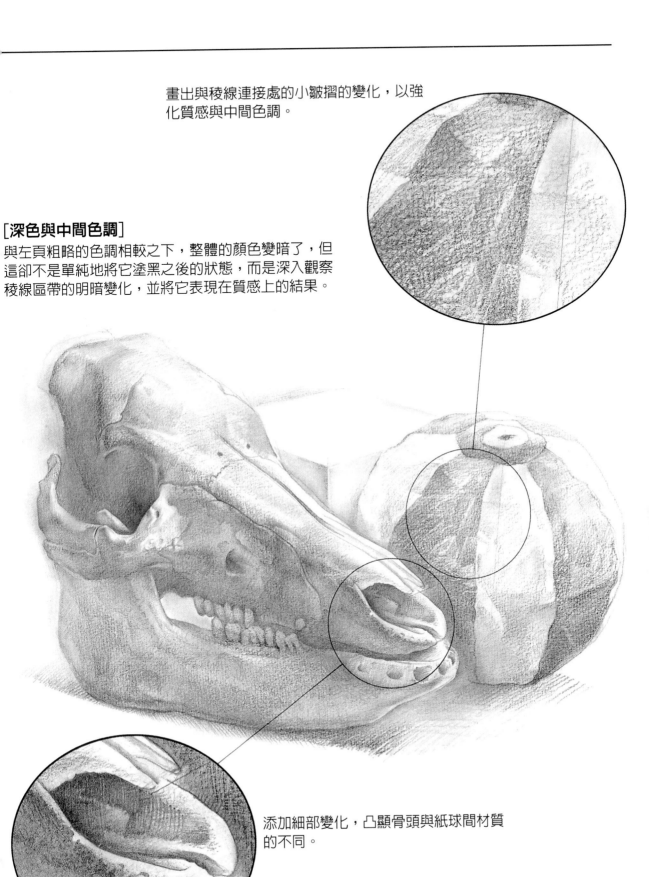

添加細部變化，凸顯骨頭與紙球間材質
的不同。

省略質感的素描畫法

素描是可以不必將對象物的細部巨細靡遺畫入圖中的。先以線條和色調來掌握物象的形體感之後，就可以將重點擺在光影變化最強烈的稜線區帶的色調與最亮點的表現上。從最能反應物象特殊質感的地方開始畫起也是精進素描的方法之一。

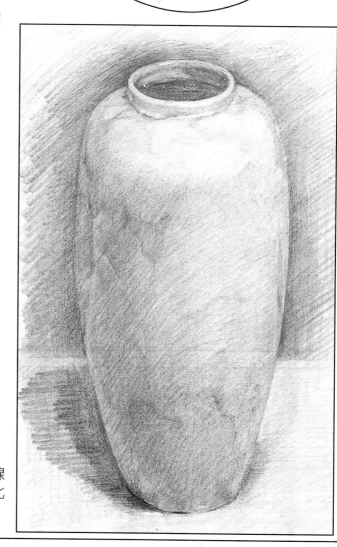

[忽略質感的鬱金香]
僅在反應形狀特徵的部位加深筆觸，同樣可以表現物體的質感。

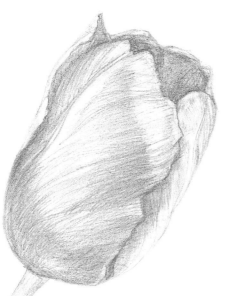

[強調質感的鬱金香]
仔細在稜線一帶添加色調變化。

[強調質感的花瓶]
陶器質感的表現是沿著弧形的瓶身來重疊線條即可。可與右側省略質感的畫法做個比較。

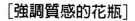

只要在以表現花瓶形體感為主的色調中加入些微的反射光變化，並點出最亮點就能表現局部的質感。當
掌握住線條的前後關係與空間感的色調之後，再進行曲面與質感描繪的話，素描的進步將可立竿見影。

表示顏色的色調

將輪廓線周邊做暈色處理的筆法
可以用來表示物體的原有色。這
種技法著重在細部與形體的表
現,是在畫以顏色為訴求的素描
時有效的方法,同時也是在畫複
數對象物時,由分辨物體原有色
的不同再推進到下一個階段的有
效方法。

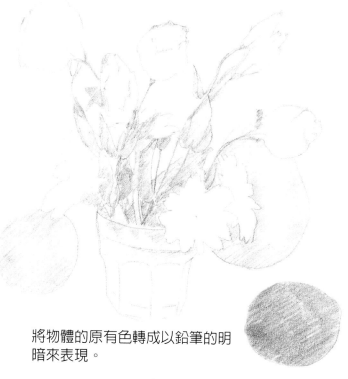

[以暈染的色調來表現原有色]

這是將上述的作品做暈色處理後
的結果。輪廓線內側的色調是顯
示物體的原有色,外側的色調強
調的則是物體的明亮感。使用鉛
筆。

將物體的原有色轉成以鉛筆的明
暗來表現。

第 4 章
線條與色調

利用輪廓線來表現物體的前後關係

將左側的畫面以單純的輪廓線來表達便可清楚看出物體彼此間的前後位置的關連性。

這二顆蘋果看不出前後關係。

當彼此的輪廓線重疊時便無法看清哪個在前哪個在後。

將重疊部份的線條擦去，利用輪廓線來顯示蘋果的前後關係。

輪廓線具有可確切表現前後關係的作用。下筆前應先仔細觀察物體彼此間的前後關係，洞悉物與物間的重疊部份與接連狀態，然後再決定哪個在前哪個在後。被輪廓線包裹的面，即使色調改變，前後關係仍舊不變。

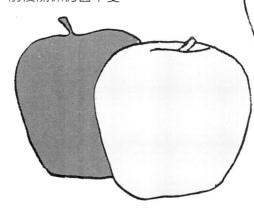

輪廓線內的面就算色調改變，蘋果間的前後關係仍舊不變。

在畫面中首先要掌握的就是物與物的前後關係。試著思考畫面上的輪廓線究竟具有何種作用？又應本著什麼樣的概念來勾勒？在實際的空間中輪廓並不是以線條的形式存在的，然而為何現實中不存在的線條卻能以輪廓線的形式來表現？這個問題至今仍無答案，因此請從『在物與物、物與背景的交界處拉出線條』這個定律開始著手吧。

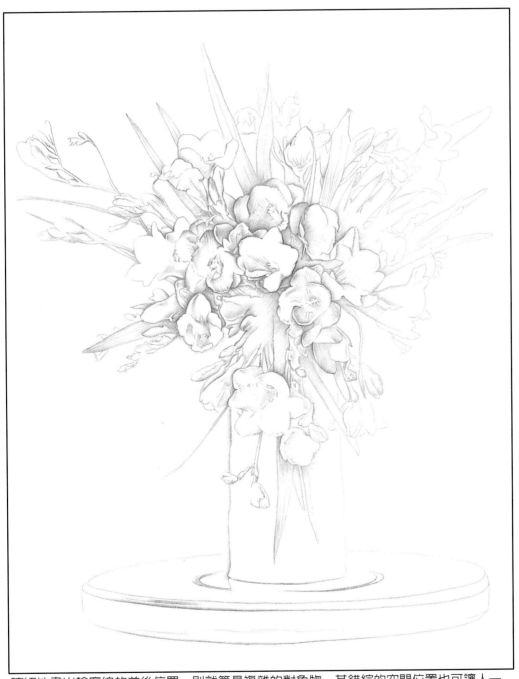

確切地畫出輪廓線的前後位置，則就算是複雜的對象物，其錯綜的空間位置也可讓人一目了然。使用鉛筆。

色調的對比

景深是只要重疊線條就可以做某種程度的表達，若再加上明暗
強弱的修飾，則除了因重疊所衍生的前後關係之外，同時還可
將深度也表現出來。

光憑色調的差異無法分清二顆
蘋果的前後關係。

加入背景的色調之後，兩者的
前後關係便一目了然。

[對比色調與前後關係]

利用斜線塗成的色調的對比來營造物與物間的前後關係
與景深效果。愈往後方斜線重疊的密度愈高，原因在於
後方的物體會與背景的斜線逐漸溶為一體，表示背景的
斜線與表示物品的斜線間的對比愈來愈小所致。

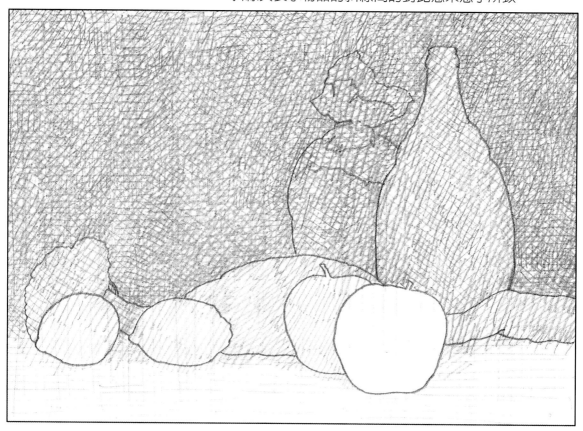

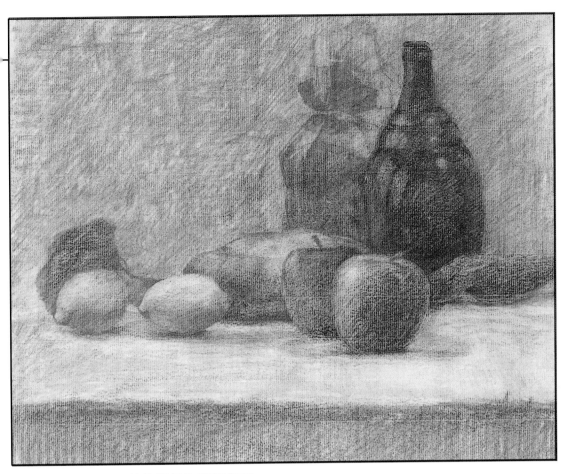

加上木炭色來表現前後關係的素描作品。

[對比色調與景深]

在物與物重疊的輪廓線四周加深筆色，使形成明暗
強弱的對比，如此便可產生景深效果。

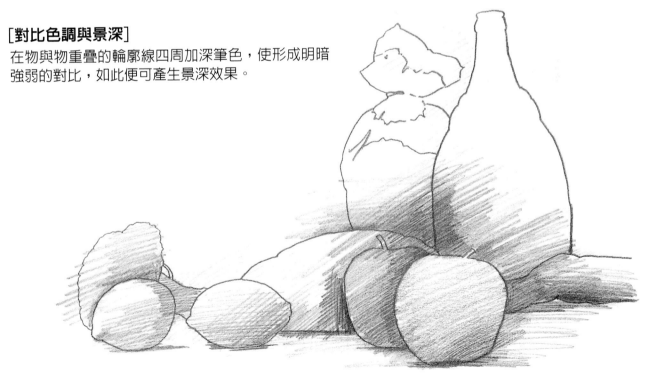

表現深度的色調

二個重疊的物體當以輪廓線來區隔時，前後關係就會一目了
然。若再施以明暗處理，即可凸顯兩者前後的距離感。使用
鉛筆，試著以最基本的四方形的磚頭與圓錐型的茶壺為主
題，描繪出兩者間的前後空間關係。

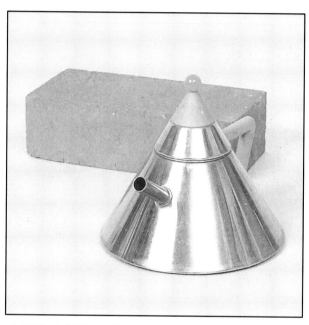
主題物的磚頭與茶壺。

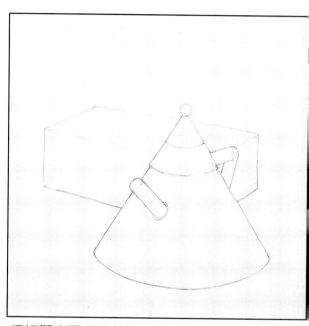
仔細觀察兩者的前後關係後再將輪廓勾勒出來。
注意磚頭的邊長，避免畫出不自然的四角形。

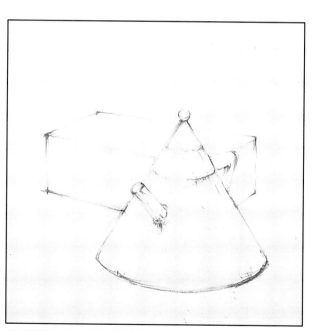
加強顯示主題物特徵處的筆觸，以強調其形體
感。

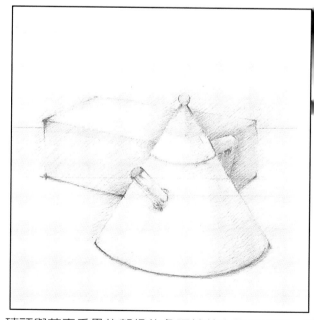
磚頭與茶壺重疊的部份的色調較前方的茶壺深。這
種對比的色調可表現茶壺與磚頭間的前後空間感。

木炭液的效果

將炭條磨成粉後加水即可像水彩顏料般沾筆來畫。濃淡可加水來調整。在鉛筆素描上塗上一層木炭液，可展現不同的風貌，使用十分方便。乾了之後，可用橡皮擦或軟性橡皮擦輕易擦去以表現亮度。

[木炭液的製作方法]

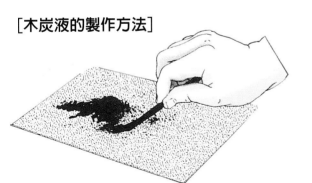

用磨砂紙將炭條磨成粉。

將木炭粉放入小碟子中加水調勻。木炭粉結塊時，可滴入2、3滴藥用酒精，便會立刻溶解。

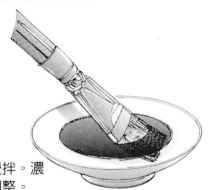

用筆攪拌。濃淡加水調整。

像水彩顏料般沾筆來畫。

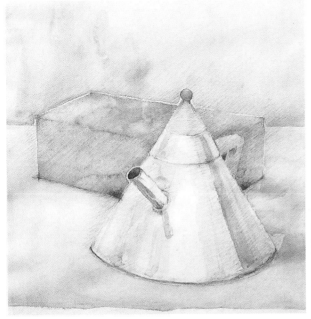

圖為將左圖的鉛筆素描塗上木炭液後的作品。鉛筆畫成的輪廓線被一層淡淡的木炭液所遮蓋，僅部份隱約可見。為了凸顯輪廓，將磚頭的顏色塗深，茶壺的顏色畫淡。與鉛筆素描的畫法相同，將輪廓重疊部份的磚頭顏色加深，以強調二者間的前後空間感。

複數組合物的前後關係

在描繪複雜而細小的組合物時,必須先弄清楚每個物件彼此重疊的部份後再開始下筆。仔細確認每個物件的前後關係如『這個是在那個的上面』後再著手描繪物體的輪廓。接著進一步確認輪廓線後方物品的色調及該物原有色的明暗度。確實掌握物體彼此間的前後關係,是描繪複雜組合物時非常有效的方法。

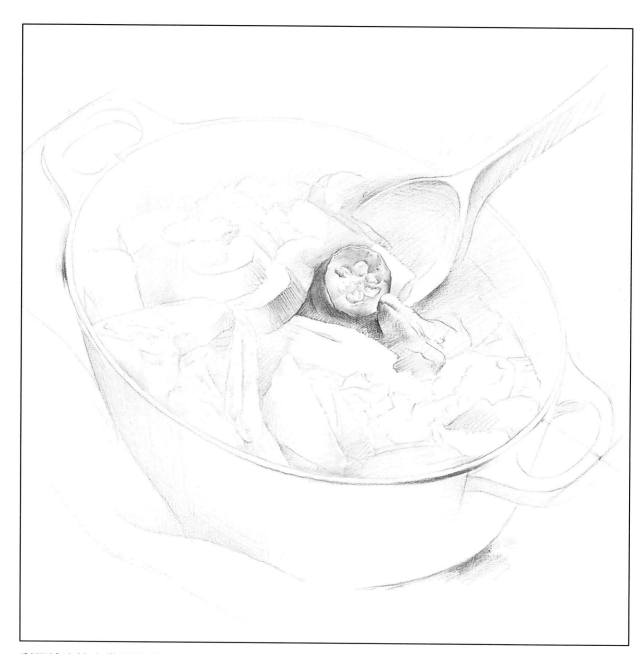

利用輪廓線來掌握複雜組合物間的前後關係。只要能掌握這個要領,就算只畫局部也不致破壞整體的感覺。

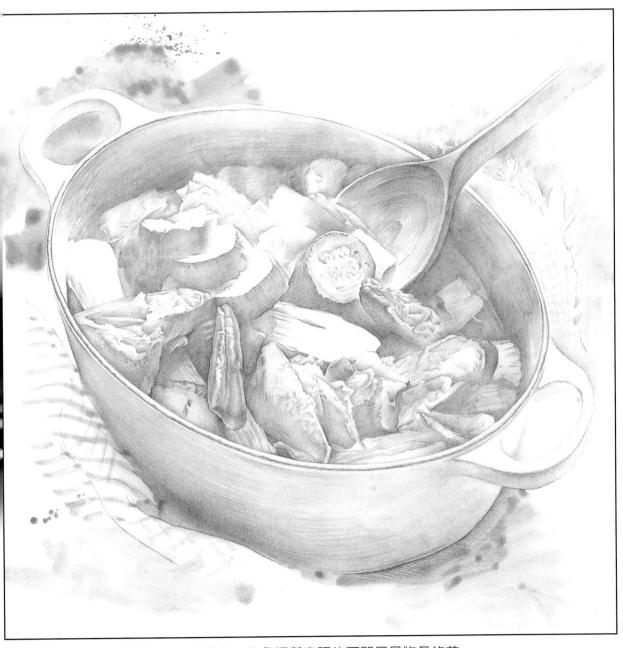

將輪廓線交界處的色調施以明暗變化。此色調所表現的不單只是物品的前
後關係,同時也會表現出鍋子的深度。使用鉛筆與木炭液。

連結物與空間的色調

試著在區隔物與物以及物與空間的前後關係的輪廓線上添加連接物與空間的色調。如果輪廓線的功能是區隔空間的話,那麼色調就具有擴大的作用。物與空間的自然關係是透過物體的色調與背景色調互相連結來表現的。不過如果只是將這個區間的色調單純地畫亮或塗暗,則畫面就會顯得曖昧不明。為了連結物與空間的關係,在上色時必須仔細斟酌究竟是要加深物體的色調還是要調整背景的色光?

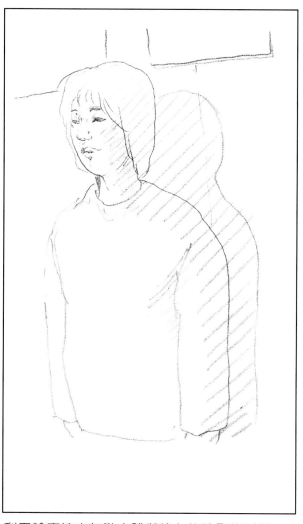

利用輪廓線來勾勒人體與牆上的陰影的形狀。斜線意味的是代表人體形態的色調與陰影交錯的範圍。

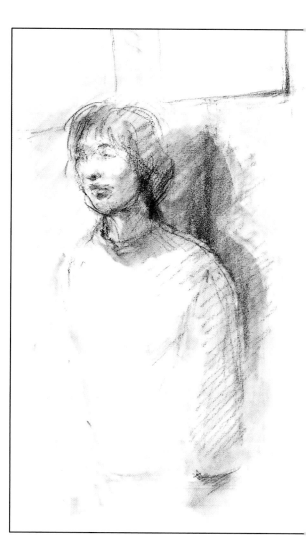

確認在輪廓線的內側或外側上色,以連結人物與空間的關聯性。

[連結花朵空間的色調]

這是一幅以輪廓線為表現重點的素描作品。將
凸顯白花形體的色調與背景色調仔細做出明暗
差使產生空間感。擴大花的背景色調也可藉以
凸顯白花。使用鉛筆。

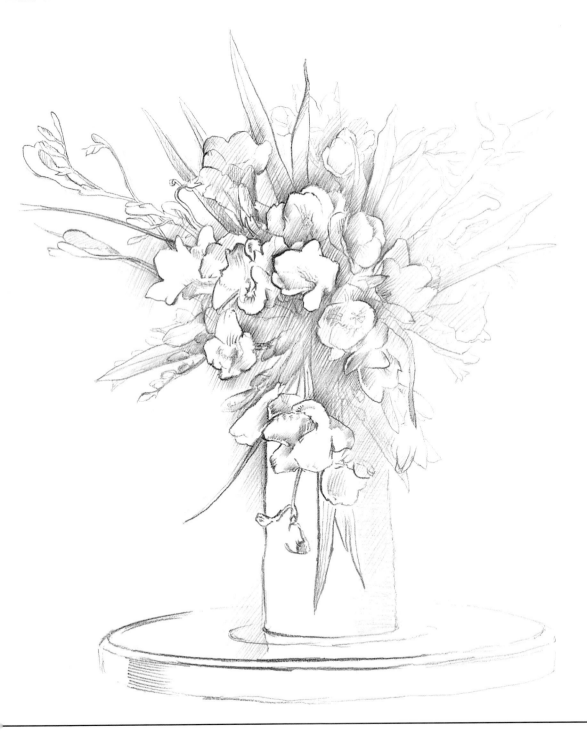

輪廓線衍生的色調－表現物品的位置關係

畫出物與物連接處可以表現物品的放置狀態與位置關係。在畫物品與物品，或物品與放置台的關係時，要將輪廓線勾勒成可區隔物與物或物與空間的形態。當你觀察到該輪廓線的區帶存在明暗差時，即可在輪廓線的某一側塗上具有明暗差異的色調。透過這樣的觀察可以了解關係愈緊密的部份，或與物體相接的部份，以及物與物相鄰的部份會出現愈強烈的明暗變化。

[利用陰影來表現物體的放置狀態]

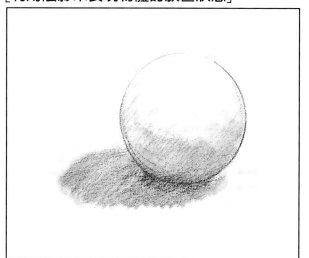 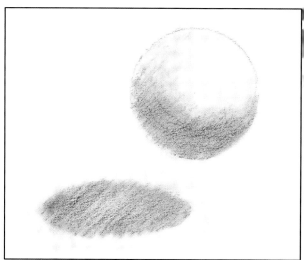

陰影可以用來表現物與物連接或懸空的狀態。

具體地畫上由光照射產生的陰影，讓刷子、盒子、桌面、牆壁的位置關係更為明確。使用炭條。

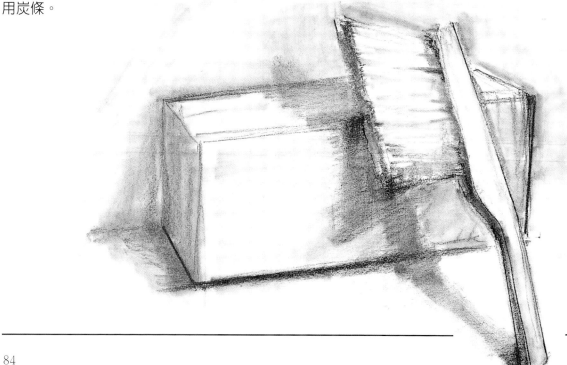

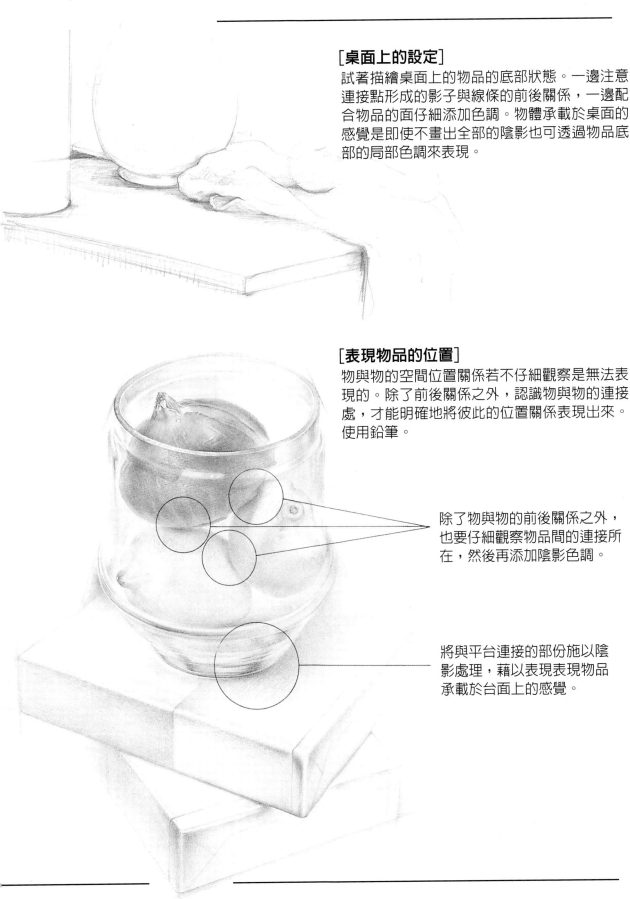

[桌面上的設定]

試著描繪桌面上的物品的底部狀態。一邊注意連接點形成的影子與線條的前後關係，一邊配合物品的面仔細添加色調。物體承載於桌面的感覺是即使不畫出全部的陰影也可透過物品底部的局部色調來表現。

[表現物品的位置]

物與物的空間位置關係若不仔細觀察是無法表現的。除了前後關係之外，認識物與物的連接處，才能明確地將彼此的位置關係表現出來。使用鉛筆。

除了物與物的前後關係之外，也要仔細觀察物品間的連接所在，然後再添加陰影色調。

將與平台連接的部份施以陰影處理，藉以表現表現物品承載於台面上的感覺。

與隱藏形體連接的線

主宰物體為立體形態的稜線,必須與物體隱藏的形體及其內部相連結。這條稜線並不是勾勒平面形體的線。表現立體的稜線必須是一條與隱藏的形體及內部互相連接的延長線。它有時是斷續一連貫的,有時是雙重的,是一條富於節奏感的線條。

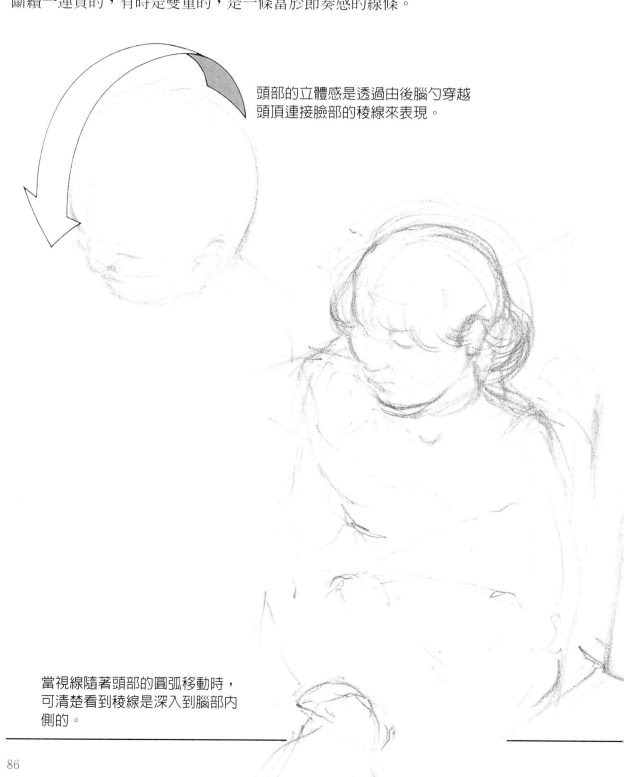

頭部的立體感是透過由後腦勺穿越頭頂連接臉部的稜線來表現。

當視線隨著頭部的圓弧移動時,可清楚看到稜線是深入到腦部內側的。

[繞向內側的輪廓線]

將物體做成剪影時，輪廓就會非常清楚。但是輪廓線並非只是單純的輪廓而已，它同時包括往輪廓後方繞的輪廓線，以及從輪廓往前方繞的輪廓線。懂得掌握可表現物體立體感的輪廓線是畫素描時非常重要的一件事。

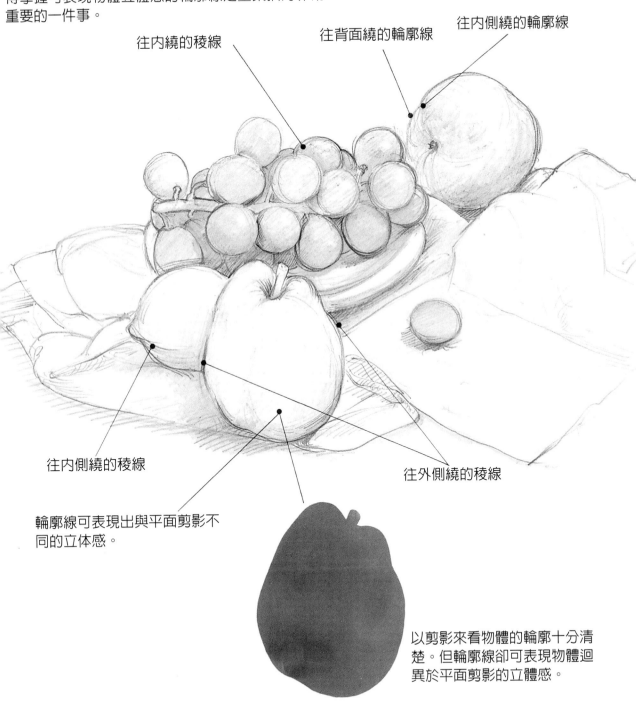

往內繞的稜線

往背面繞的輪廓線

往內側繞的輪廓線

往內側繞的稜線

往外側繞的稜線

輪廓線可表現出與平面剪影不同的立体感。

以剪影來看物體的輪廓十分清楚。但輪廓線卻可表現物體迥異於平面剪影的立體感。

強烈的明暗對比效果–製造畫面的動感

人類的視覺容易受到明暗對比強烈的景像所吸引。而且視線
具有從對比強的地方往對比弱的地方移動的特性。利用此一
特性，便可在畫面中製造動感。在以複數的組合物爲素描對
象時，應先設定好以何者爲中心，再施予明暗對比的處理。

[省略明暗對比的例子]
明暗對比強烈的背景吸引著觀賞
者的目光，畫面的主題反而受到
忽略。

[對比的活用]
由於物品的明暗對比井然有
序，因此觀者的視線會自然地
從中心物開始後後方移動，製
造出畫面的動感。

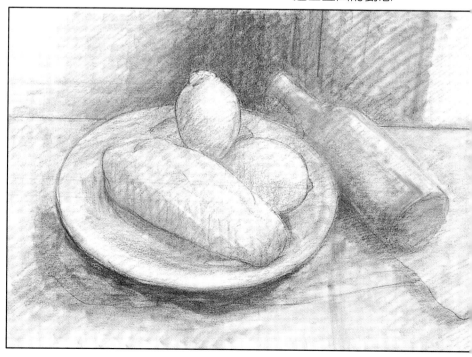

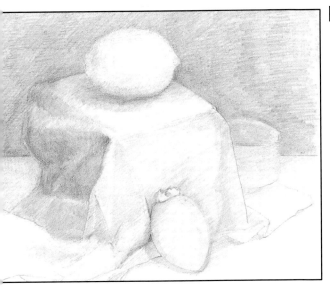

[空氣遠近法的活用]

視線會從明暗對比較強的檸檬或柿子開始往對比較弱的咖啡杯移動。實際上當我們在排列對象物時,並不存在這種空氣遠近法的對比色調,它是透過畫者的意識來賦予的,這便是素描。

[背景對比的活用]

對比的中心在於背景留白的物形上。一般人常誤以為對比強的物體通常都會往前凸,實際上白色的形體是溶於線條的前後關係中的。前後關係不會因色調的對比而破壞。對比變化衍生出來的效果不是一種景深的變化,而是空間裡的視線的移動。這幅作品運用的不是空氣遠近法,主要在於強調遠景的對比。

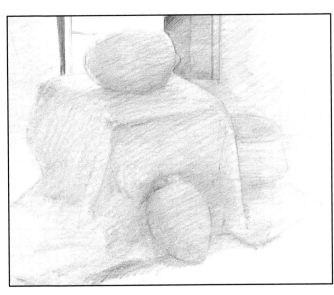

[色調省略的活用]

省略輪廓線與稜線區帶的色調不畫,製造物品與白色紙張間的強烈對比。利用視線沿著對比而來移動營造畫面的律動效果。

背景與對象物間的關係–畫出物與物間的空隙

素描的重點之一就是讓整體畫面成為對象物存在的一個舒適的空間。基於這個前題,畫時必須一邊注意背景與留白,一邊留意物與背景間的空隙的描繪。畫素描時首先要具備

空隙的概念,務必要將背景與物,及物與物間形成的的空隙關係表現出來。有了這樣的概念,素描的功力才能更上一層樓。

[甜甜圈中間的洞要畫嗎?]

這裡有一個甜甜圈,請將它畫在素描簿上。由於這是一個單純的形體,因此為了要表現甜甜圈就一定得將中間的洞也一併畫出來。

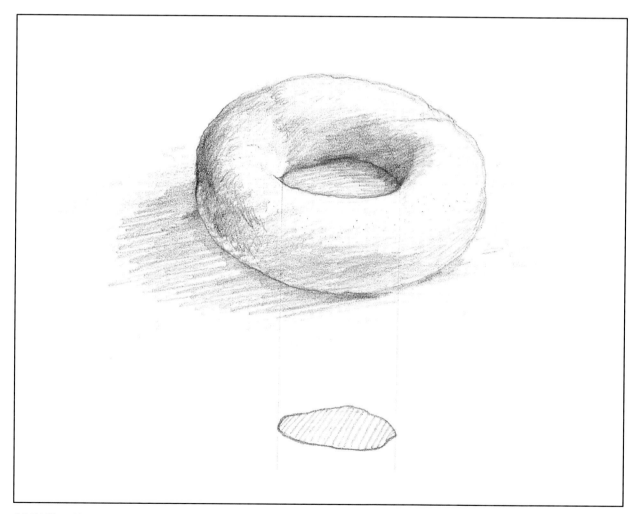

將甜甜圈的洞看成是背景的形體,這個概念是必要的。當甜甜圈的洞被視為一個背景的形體時,它雖然只是一個極小的塊狀,但卻是個將平常無法意識得到的背景以形體來呈現的具體例子。

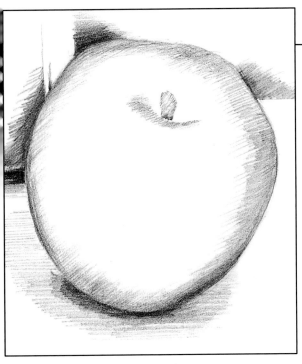

背景的強調

素描中，物與物間的空隙是無論背景的牆壁是否畫出或是留白不畫，都因對象物的存在而存在。意即在畫素描時，背景與空間的概念是不可或缺的。就好比甜甜圈的洞必須透過甜甜圈才能表現的道理是一樣的。

利用單側暈染的色調來凸顯背景與蘋果的存在。當我們仔觀察蘋果輪廓線內外側的關係時，可以發現含蓋了光與陰影以及原有色的背景被受到強調。

省略背景的素描

接著請看這兩顆背景留白的蘋果的輪廓。運用平滑的線條畫成的蘋果同樣具有往前突出的效果，相對於此，白色背景則營造出位於後方的空間效果。

將蘋果的輪廓線畫成與立體的內側相連的模樣，背景的白必須想像成是一個包裹著蘋果的空間。

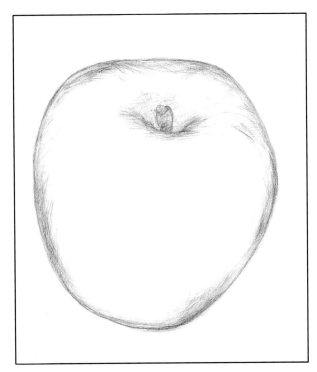

背景與物之間的關係-底與影像的關係

在探討對象與背景時，首先應先確立何者為主，何者為從。背景的感覺必須是對象物的輔助品。接著我們就從對等的角度來討論對象與背景的關係，試著以底與影像的概念來思考。如果將背景的形體當成影像的形體來看時，那麼物品的形體就相當於底的形體，反過來亦然。試著以去蕪存菁僅描繪形體的方式來了解底與影像的關係。

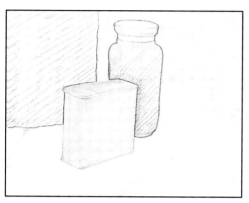

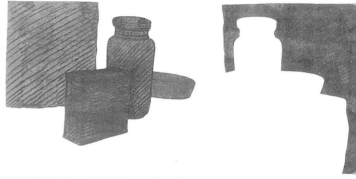

無論是將物品互相連結，或是將桌子、背景等分散開來看，會發現它們均具有互異的平面形狀，每件物品會像拼圖一樣互相連結，卻又各自構成獨立的畫面。

[底與影像的想像]

試將畫面中的對象物逐一做成剪影來探討彼此間底與影像的關係。

分別剪出白色與黑色罐子的剪影，主題物的罐子可以是白色的剪影也可以是黑色的剪影，換句話說它們分別是畫在黑白底上的影像。也可以想成從黑色的紙上剪下罐子的輪廓，於是黑色的白罐在畫面就成了一個被挖空的輪廓。而當我們重新觀看這個殘留著白色罐子輪廓的黑色畫面時，影像的形狀就是罐子的輪廓，而罐子的形體就相當於甜甜圈的洞。

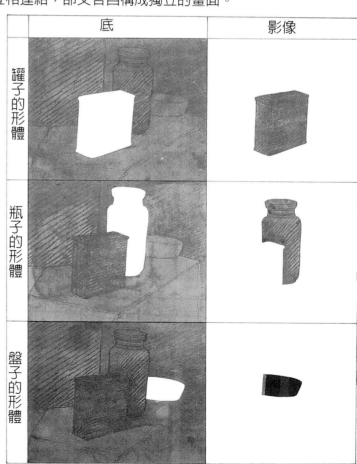

	底	影像
罐子的形體		
瓶子的形體		
盤子的形體		

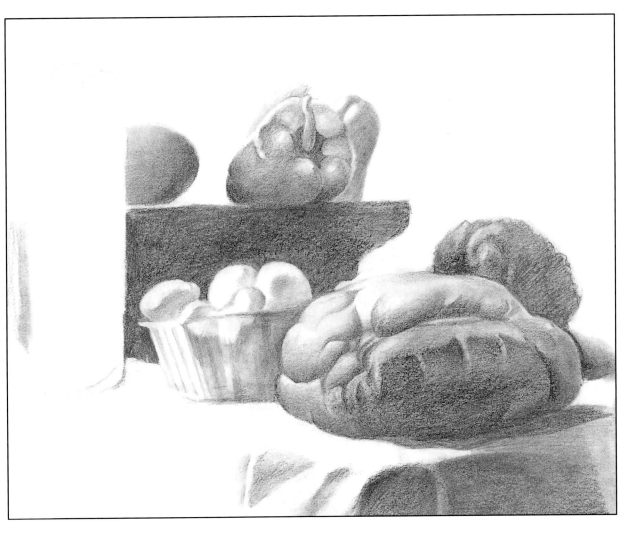

[底與影像的解讀]

接下來就針對這幅利用底與影像的概念完成的鉛筆素描作品進行分析。
當然，要將這樣的概念延伸到細部是需要相當的專注力的。能夠由始至
終一路保持底與影像的概念來作畫可以說是完成一幅具有張力的素描的
第一步。在本書中底與影像的思維是非常強調的一件事。

上圖的箭頭代表底與影像的關
係。影像的蘑菇的形體是因底
的石塊的形體而成立。

影像的石塊的形體是因底的背
景的形體而成立。

這是沒有畫出來的白色形體的位
置。追究底與影像的關係可以發
現，白色瓶子與背景形體之間，
前景是瓶子，而背景的形體會略
後於瓶子所在的位置。

底與影像的關係

即使是一條線也存在底與影像的關係。畫面中留白不塗的部份可以看成白色的線(底)。觀念上它有別於以白色塗料畫成的影像的線。在素描中,利用鉛筆或炭條來表現白色時,務必要具備底與影像的概念。需知塗上筆色的線與留白而形成的線之間所營造的感覺是非常不同的。

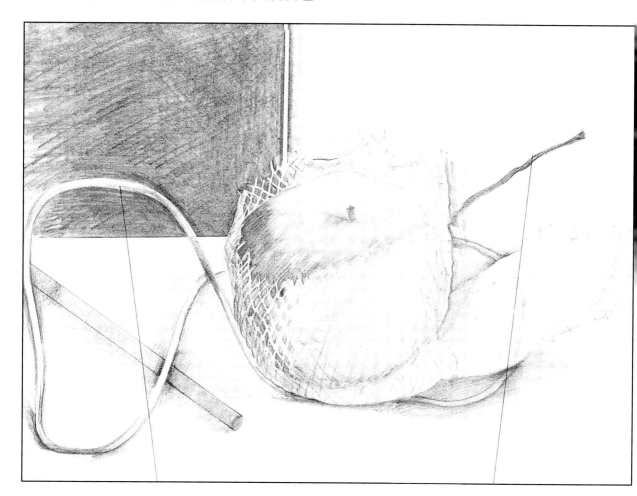

[底的線與影像的線條]

留白不塗的底的線　　　　　　　　塗成黑色的影像的線

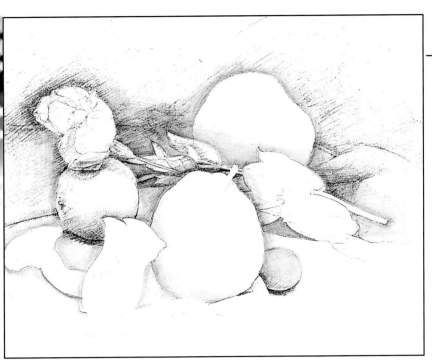

本著底與影像的概念來畫。當配置的對象物明暗差距較小時，畫面
的節奏容易變得模糊不清。

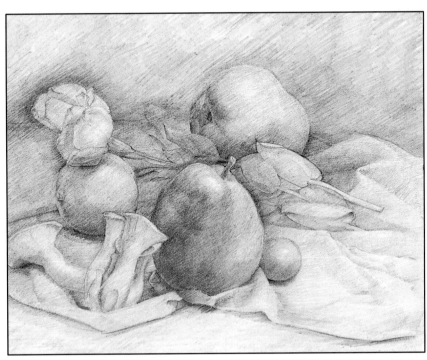

即使對象物的明暗差距不明顯，但若能掌握底與影像的關係，依此
添加色調的話便能畫出節奏明確的作品。若能隨時稟持這個概念來
作畫話，相信素描上色的技巧定能運用自如。使用鉛筆。

單側暈色的線條與色調

將線條分明的輪廓一側做暈色處理的技巧就稱為單側暈色。透過單側暈色的線條與色調的運用可用來表示物體的外側（底）與內側（影像）。將物體輪廓的外側做暈色處理時，對象物會變亮，而外側（背景）則會變暗。掌握這個概念便可清楚知道究竟該在對象物的哪一側做暈色處理。

將物體內側做暈色處理來表現物體的黑與暗。

將物體的外側做暈色處理可以表現物體的白與亮。

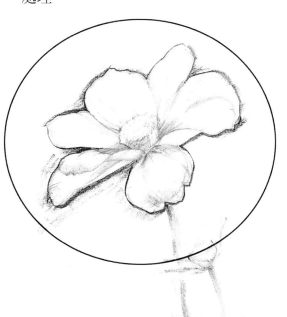

花的白可以藉由暈染輪廓外側的筆色來表現。

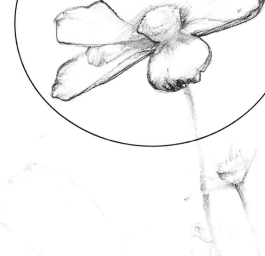

花的暗色可以利用暈染輪廓內側的筆色來表凸顯。

[利用省略筆色的方式來表現]

將輪廓內側施以薄薄的暈色處理，可以達到
強烈暗示物體的質感與原色的目的。使用鉛

筆輪廓內側的暈色色調在與邊界的高明度對比之
下，暗示著暗淡的金屬光澤感與泛白的原色調。

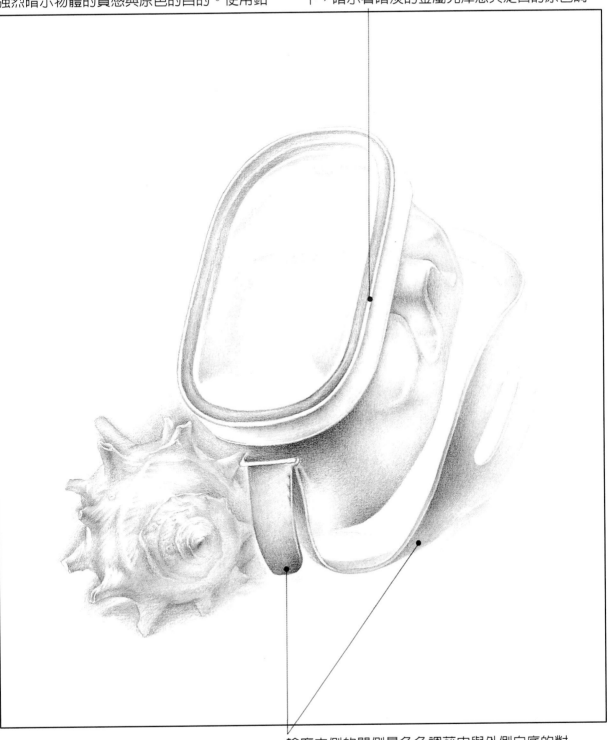

輪廓內側的單側暈色色調藉由與外側白底的對
比，呈現出平滑的橡膠質感與暗色。

魯賓(rubbin)壺-以背景為影像時，壺的形體就成了底

要深入了解『底與影像』，就必須先將畫面上的關係轉換成語言來思考。接下來就以「魯賓壺」的描繪為例進行分析。在畫壺的形體時，可以說「相對於影像的壺，背景就是底」。但是當我們改變觀看角度而以背景為影像時，壺的形體就成了底。在畫素描時，不要僅將主題與背景單純地做主角與配角的關係來考慮，而應以『底與影像』關係的來思考。

[魯賓壺]

乍看之下原是水壺的形體轉瞬間卻變成二個側面的臉孔。換言之，原是影像（圖形）的壺的形體，在瞬間卻成了原是底（背景）的兩張側臉的底了（背景）了。原因在於這兩個形體都是各具特殊意義的形體。

試著以魯賓壺為對象，當以背為底來畫時，主題物的壺形自然就會浮現出來。這樣的概念在描繪複雜的形體時可發揮極大的助益。

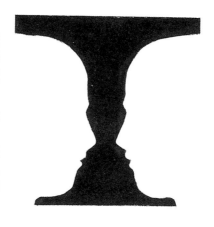

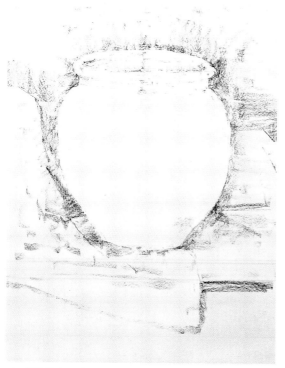

由背景切入來凸顯水壺的形體。將炭筆斜貼著紙張塗時即可做出單側暈色效果。

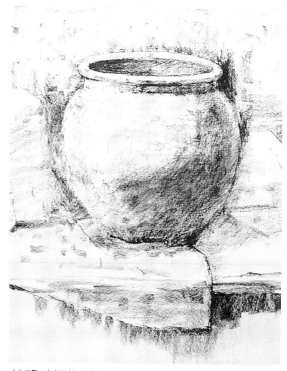

若將外側施以某種程度的暈色處理的話，就從稜線開始上色完成作品。

第 5 章

素描的解讀

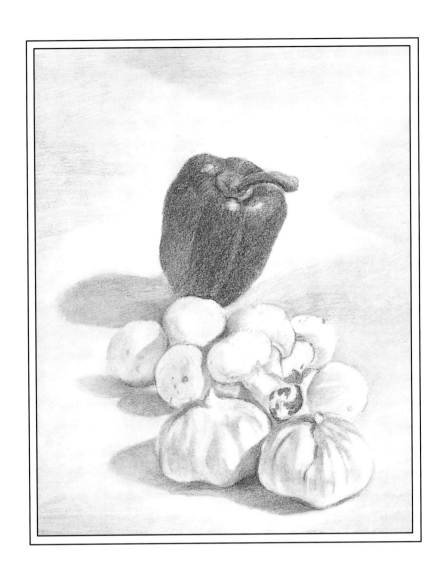

解讀素描

在畫素描的過程中，如果不清楚線條與色調所要表現的是物體的
什麼的話，畫面就會顯得曖昧不明。將「要畫什麼？」轉換成語
言固著於畫面上的就是素描。而所謂的語言，就是前面的章節中
談到的畫法、技巧以及物體的觀察方式與訴求等等。透過下列的
圖示，讓我們將這些語言重新再做一遍認識。

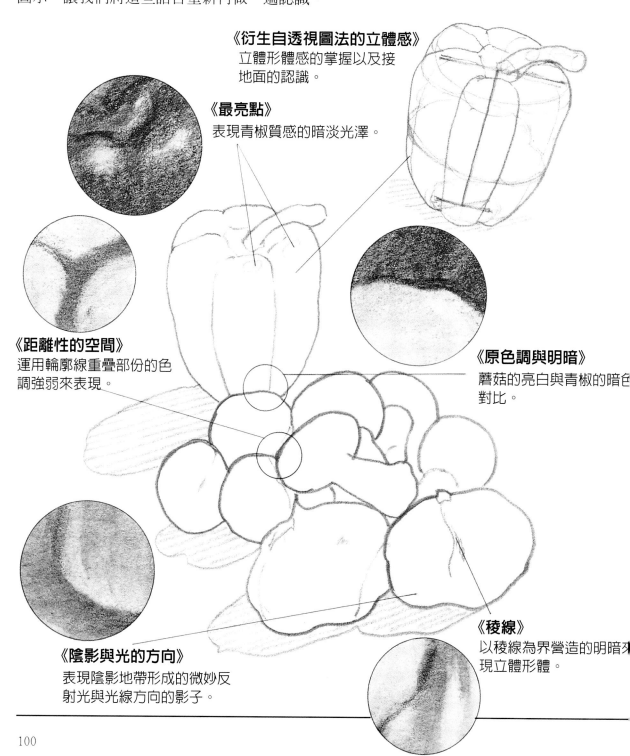

《衍生自透視圖法的立體感》
立體形體感的掌握以及接
地面的認識。

《最亮點》
表現青椒質感的暗淡光澤。

《距離性的空間》
運用輪廓線重疊部份的色
調強弱來表現。

《原色調與明暗》
蘑菇的亮白與青椒的暗色
對比。

《陰影與光的方向》
表現陰影地帶形成的微妙反
射光與光線方向的影子。

《稜線》
以稜線為界營造的明暗來
現立體形體。

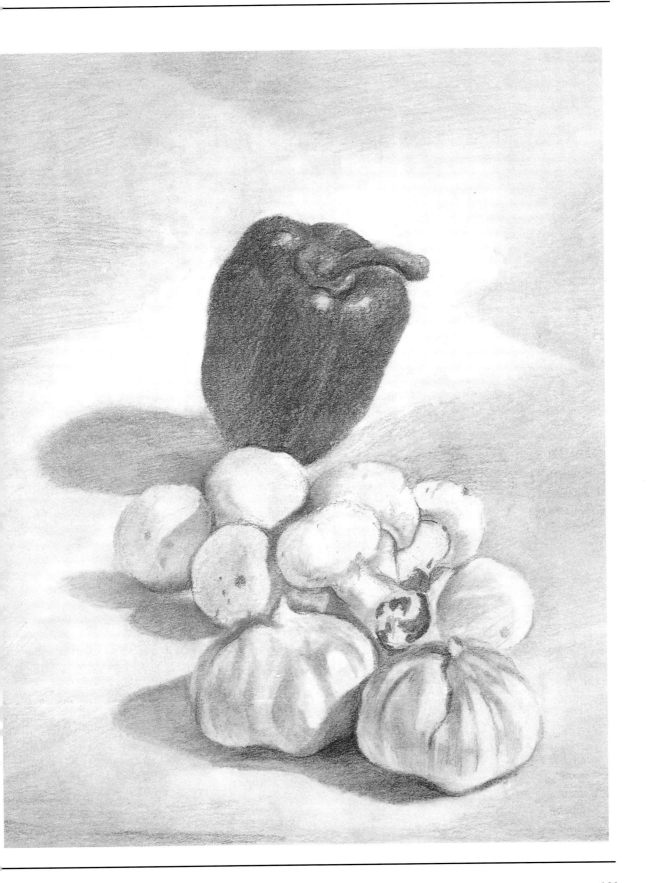

活用鉛筆的軟硬色調

鉛筆的筆芯有硬軟(H與B)之分。軟硬鉛筆分開使用,將它們
獨具的明暗特質運用在素描上。可以利用不同質地的筆芯來
表現硬的質感、蓬鬆的輕柔感或是沉甸的厚重感等等。

[4B與2H色調上的差異]

如何表現質感與鉛筆的軟硬無關,仔細觀察物
體在稜線區帶形成的對比色調,以及最亮點的
強弱及反射光便能做貼切的表達。

利用4B鉛筆畫成的色調柔和的
檸檬。

4B鉛筆呈現的色
調變化。

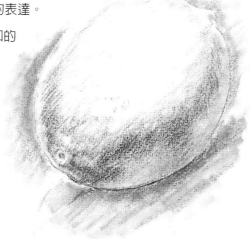

用炭筆畫成的色調柔和
的檸檬

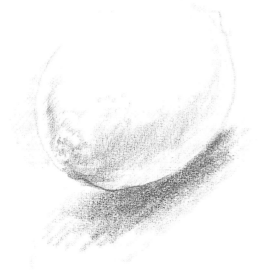

炭筆呈現的色調變化。

這是一幅重點在於表現反射在鏡中的物品不同質感的素描作品。
將硬質的2H的鉛筆筆芯削尖,以重疊線條的方式上色。每件物品
的質感及整體畫面均統一為硬的質地,使得整張作品充滿張力。
使用鉛筆。

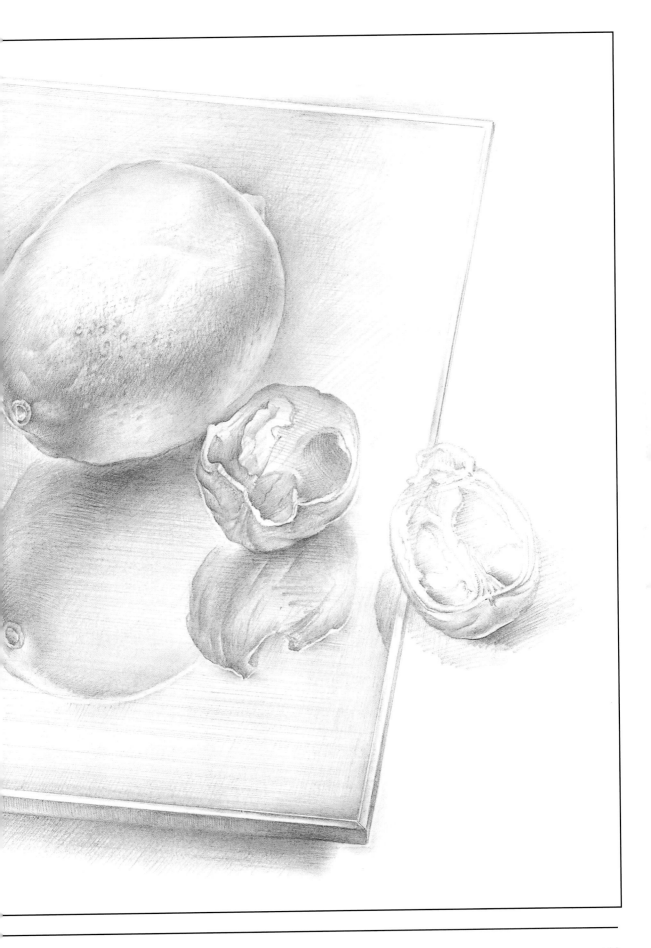

黑色形體的色調

比較下列二張以黑色煤球為主題的素描。畫時容易受到煤球本身的黑色所左右而忽略了形體的立體感，事實上只要循著立體圓柱形上的稜線來上色就行了。在以黑色物品為對象進行素描時，即使不完全塗黑仍舊可以表現。

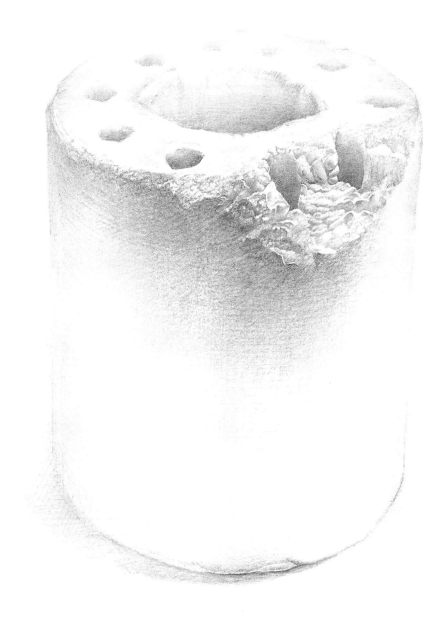

仔細觀察並描繪形成於煤球缺角部份的稜線帶的色調變化，除此之外的部份可以紙張的白來代替，大膽地省略色調的添加。輪廓內側用以表現圓柱形體感的單側暈色處理，可暗示煤球的黑色調。使用鉛筆。

這是一幅對光在煤球上的變化觀察十分透澈的素描作品。以圓柱形來表現煤球的形體，再沿著由右斜上方照射而下的光線來添加陰影的色調。確實掌握最亮面、曲面上最暗的稜線部份，或是反射光等的色調，來表現出黑色煤球的立體感。使用炭條。

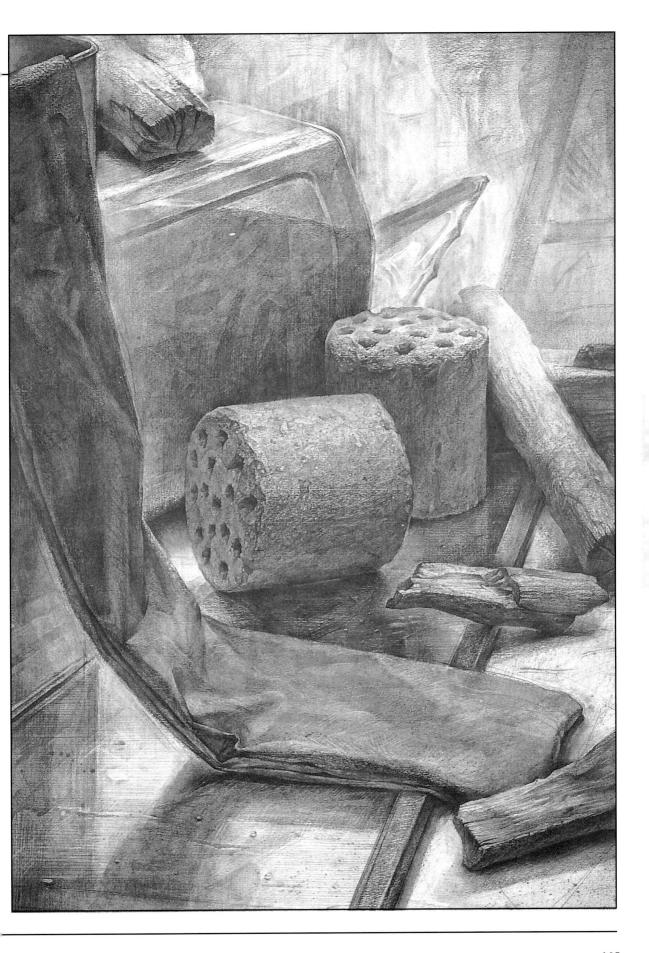

素描中的影像與底的色調

當我們要深入表現一個主題時，常會猶疑不知如何在畫面舖陳所有對象物的影像與底的關係。意即眼前所要描繪的部份，究竟是屬於襯托物象的形體的背景色調？還是物象的影像色調？因此，確立表達的主題，具備明確的意識是畫素描時的極重要的要素。

利用輪廓線將畫面中的物體的前後關係標示清楚，進而確立底與影像的關係。若以頭骨為影像的話，那麼背景的桌子與牆壁就是底。素描進步的過程中，相對於懂得掌握眼前所畫的是「影像？」還是「底？」一事，能夠具備什麼東西相對什麼是「影像」？什麼東西相對於什麼又是「底」的概念才是更加重要的。

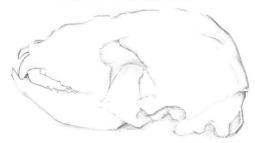

頭骨輪廓線的內外側分別都上了色，內側是表現頭骨立體形體感與原色的色調，外側則是襯托形體的背景的色調。只要將這個部位的色調做單側暈色處理即可呈現往內深入的空間效果。

細膩而徹底的筆觸深深吸引著人們的視覺。畫面能夠保持自然的平衡感，原因在於畫者充份掌握了影像與底的概念以及基本的前後關係。使用炭條與鉛筆。

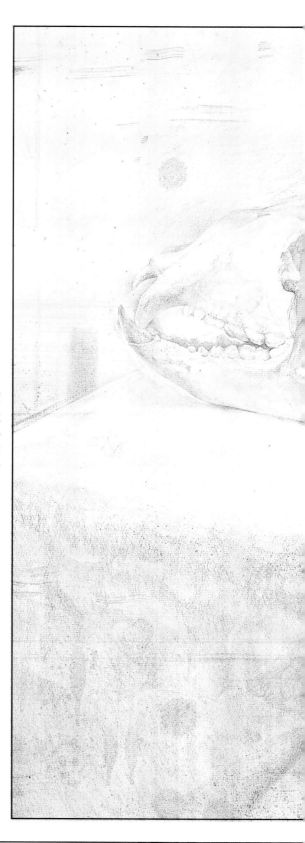

解讀細緻素描中的底與影像

若想要將物體畫得很細膩從一開始就要具備底與影像的概念。
有時在素描過程中想要描繪細部卻不知從何處下筆，甚至連立
體感的表現都無從掌握。在作法上必須先懂得觀察當以細部的
某處為「影像」時，何處會是它的「底」。

放大圖。石榴的花萼部份不能單單只畫出鋸齒形狀就
了事。畫時要將前端突出的形體當做「影像」，將往
內凹陷的黑色部份視為「底」。而往後翹的果皮是以
它下方的表皮為「底」來描繪的。

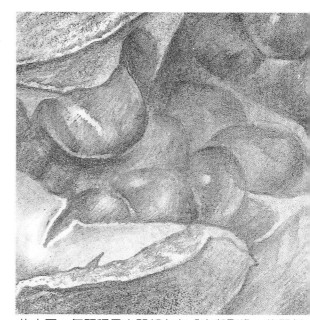

放大圖。每顆種子之間都存在『底與影像』的關係
塗白的最亮點是把果粒的形體當做原是『底』的『影
像』的形體來畫的。

中間色調的灰色是以木炭液塗成的。做為背景
的木炭液的色調是底，用來表示石榴的前後關
係。暈染成如水滴狀的斑點是背景色的一部
份，但相對於整體畫面，前方的斑點則是「影
像」。由於這些斑點是位於以鉛筆畫成的桌子輪
廓線的上方，因此和背景斑點之間的前後關係
也十分明顯。

背景斑點的放大圖

前方斑點的放大圖

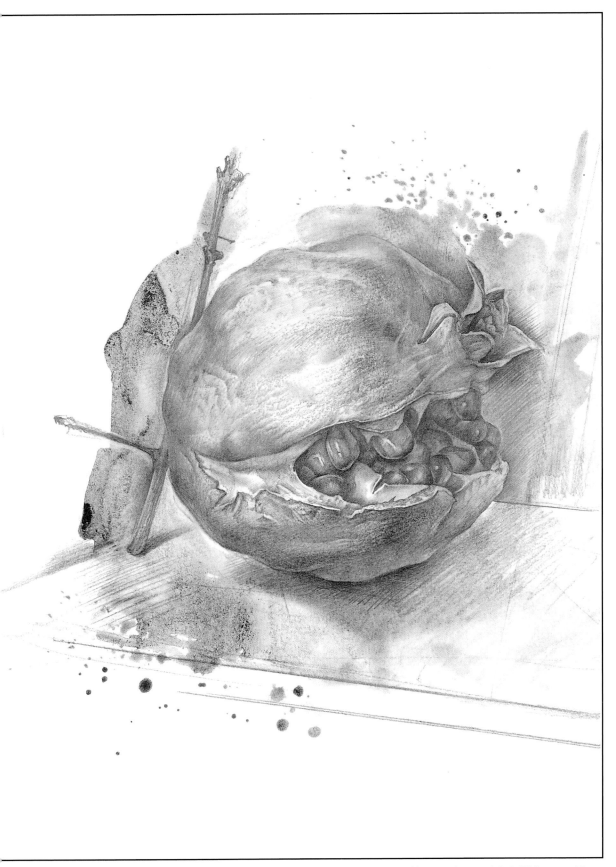

這是一幅仔細觀察從石榴與背景到細部為止的「影像與底」的關係描繪而成的細緻素描作品。使用鉛筆與木炭液。

後記

本書最終的目的是希望讀者能夠本著輕鬆的心情來領略素描的樂趣。在學習的過程中，倘若缺少一套依據的準則而獨自摸索，恐怕會愈學愈不安。但一味地跟著理論走，又恐有愈學愈乏味之虞。懂得素描的理論，只不過是學習素描的第一步。如果能夠理解自己所畫的線、上的顏色、以及畫出的物體的形體所代表的意義的話，那麼富有生命的線條與色調才會躍然於畫面之上。唯有明白為什麼要畫線的理由才能輕鬆自在地拉出一條線。發掘屬於自己的一套素描精進的途徑，你的手就會愈動愈靈活，接著進一步確認個人擅長描繪的形體、色調構築出的風格，一步一步地累積屬於自己的畫風，這就是素描的真意。

最後在此謹對所有參與本書製作的同仁致上十二萬分的謝意！

三井田盛一郎

1965年　生於東京
1992年　東京藝術大學油畫系畢業。
　　　　獲'92版畫新人獎首獎。
1993年　任東京藝術大學版畫研究室助理。
　　　　參加第二屆高知國際版畫米蘭美術展。
　　　　參加東京町田國際版畫展。
1994年　板橋現狀展（'96年也有參加）
　　　　榮獲第23屆現代日本美術展獎候補（'95年獎候補）
　　　　參加KURAKOU國際版畫米蘭美術展
1996年　榮獲第26屆現代日本美術展佳作
　　　　繪畫的方向'96展
1997年　rheupriana國際版畫兩年展覽會
1998年　第27屆現代日本美術展，獲候補獎
　　　　目前擔任愛知縣藝術大學美術系美術系助理。